바로 만들어
바로 써먹는
미술 레시피

바로 만들어
바로 써먹는
미술 레시피

BM (주)도서출판 성안당

최찬경

"인생을 미술로 플렉스!"
성공하고 싶으세요? 그렇다면 미술을 하세요. 사실 전 세계의 리더들은 기술자가 아닌 아름다움을 창조하는 기획자였습니다. 퍼스트 무버가 되기 위해서는 미술을 가까이 해야 합니다. 이제부터 현장의 풀뿌리 미술교사들이 만든 미술 비법 레시피를 통해 인생이라는 미술을 플렉스 해보세요. 장담컨대 당신의 인생과 미래가 몇 단계 더 업그레이드 될 것입니다.

한정숙

갑작스레 변해야 하는 상황은 누구에게나 버겁고 힘듭니다.

코로나로 인한 어려운 상황 속에서
올바른 미술교육의 방향을 찾기 위해 노력했고,
서로 터놓고 고민했던 부분들을 다듬어 이 책에 담았습니다.

이런 노력들이 새로운 변화에 적응해야 하는
미술을 사랑하는 많은 분들에게
도움이 될 수 있기를 간절히 바라봅니다.

안우재

미술은 마술 같아요!

어떤 노랫말처럼 점 하나만 찍으면 정말 미술이 마술이 되는 것이죠.

하얀 도화지에 점으로 시작해서 선으로, 면으로 단계를 밟아 가면
어느샌가 평면이 입체로 또 빛과 그림자도 생겨요. 신기하고도 놀랍죠.
없는 공간에 나의 상상이 표현되는 이것이 미술입니다.

누구나 상상을 하고 그것을 표현하고 싶은 욕구가 있다고 생각해요.
흙바닥에 잠시라도 앉아 있으면 누구든지 간단한 도형의 그림이라도
하나씩은 표현하고 있어요.

여러분들도 미적 마술을 할 수 있는 잠재적인 미술인입니다.

"바로 만들어 바로 써먹는 미술 레시피"는 미술인이 될 수 있는
잠재적인 여러분을 도와드립니다!
무(無)에서 유(有)로 상상이 현실로 될 수 있도록
이 책과 함께하는 모든 분께 파이팅! 응원해 봅니다.

정유진

팬데믹 사태로 인하여 또 한 번의 커다란 변화 속에 있습니다.
하지만 이러한 변화 속에 우리에게 변하지 않은 것이 있습니다.
그것은 바로 미술교육의 본질입니다.

이 책은 미술교육의 본질을 생각하며 학생들의 물성 체험뿐 아니라
변화된 도구로 다양한 역량들을 이끌어 낼 수 있는 수업들이 담겨 있는
책입니다. 함께 공유하고 함께 만들며 성장하는 즐거움을 느끼세요.

이 책이 위기의 시대적 변화 속에서 미술교육의 중요성과 발전에
긍정적인 영향이 되길 바랍니다.

안현이

코로나19 사태로 온라인과 오프라인을 넘나드는
하이브리드 교육의 필요성을 느낍니다.

이러한 상황 속에서도 미술교육은 특히 학생이 중심이 되어야 한다고 생각합니다.
그래서 여러 선생님들과 힘을 합쳐 미술 레시피를 만들게 되었습니다.

이 책을 함께하는 분들에게 조금이나마 도움이 되어
미술 수업이 소중한 추억을 만들어 주는 행복한 시간이 되길 바랍니다.

김보연

어른이 되어간다고, 성장하는 시간이라고, 조금만 참고 견디면
괜찮아진다고, 그렇게 주문을 외워보다가

쏟아져 나오는 주체하기 어려운 감정들을
붓으로 종이로 받아내며
흐르는 물처럼 번져가는 색처럼 그렇게 숨을 쉬어 봅니다.

숨구멍 같은 미술이 주는 위로를 전해 봅니다.

한다운

아름다운 그림이 좋아 미술 전공을 했고,
아름다운 아이들이 좋아 미술교사가 되었습니다.
아름다운 그림과 아이들 그리고
함께하는 동료교사가 좋아 이 책을 쓰게 되었습니다.
난 행복한 일을 하며 살아가는 사람 중 하나입니다.

박정인

아무것도 보이지 않는 산길을 모래주머니를 차고 걸어가는 기분.
개념도 잡히지 않았던 온라인 교육에 비대면이라는 상황은 도무지 방향을
가늠할 수 없는 안개로 가득한 산길을 무거운 발로 걸어가는 것과 같았습니다.

보이는 만큼 걷고, 멈춰 서서 둘러보고, 일행을 확인하고, 또 경험에 비추어
판단하는 것.
앞을 볼 수 없는 길을 헤쳐 나가는 데는 고가의 장비보다 더 중요한 점이
있다는 것도 깨닫게 되었습니다.

예측할 수 없이 급변하던 교육 현장이었지만 교육의 본질, 의사소통과 감
정의 교류, 유대감 등에 대해 다시 한번 생각해볼 수 있었던 값진 시간들이
었으며, 그 생각과 경험들을 정리해서 여러분들과 나눠 보려 합니다.

1cm 앞만 보여도 나서 볼 만하지 않을까요?

홍철

미술은 언제나 우리의 삶과 함께했습니다.

코로나로 인해 많은 것이 바뀌어 버린 우리의 삶.

원격수업과 등교수업 사이에서 고군분투하고 계신
미술 선생님들.

그리고 낯선 상황 속에서도 배움을 실천하는 학생들.

그들을 위해 작은 힘을 이 책에 보탭니다.

"바로 만들어 바로 써먹는 미술 레시피"에는 진화하는 다양한 미디어플랫폼을 활용하며, 수업을 흥미롭게 이끌어가야 하는 미술 선생님들과 정형화된 특정 형식의 강요를 거부하고 비정형화에 익숙해져 가는 청소년들 모두에게 만족을 주는 새롭고 다양한 온·오프라인 미술교육 방법 솔루션이 가득 들어있습니다. 이 책이 품고 있는 여러 장르의 미술 레시피를 경험했다는 것은 바로 예술적 감성이 풍부한 창의력이 갖추어졌음을 의미하는 것입니다.

_ 대전과학기술대학교 교수 나인선

이제는 포스트 코로나와 뉴노멀 교육 환경에 대한 계획과 실행이 필요한 시기입니다. 디지털과 온라인 세상이 가져온 변화의 흐름을 잘 읽어내어 미술교육 분야에서 먼저 선도해 나가고자 하는 교육자들의 이러한 시도를 진심으로 응원합니다. 앞으로 이 책은 창작과 유통, 소비와 경험의 모든 과정이 디지털로 이루어지는 현 시대에 진정으로 필요한 미술교육의 훌륭한 지침서가 될 것입니다.

_ 와콤(WACOM) 코리아 대표이사 김주형

카이스트는 과학적 지식은 물론 인문학적 상상력과 예술적 감성을 함께 키우는 영재교육의 필요성을 매우 중요하게 생각합니다. 이렇듯 미래교육의 패러다임에 대한 변화가 절실한 상황에서 이 책은 창의적 역량에서 가장 중요한 미술이라는 학문을 쉽게 이해하고예술적 감성을 자극하기 위한 매우 실용적이며 유용한 노하우를 제공한다고 볼 수 있습니다. 현장의 풀뿌리 교사들이 만든 이 새로운 시도에 큰 박수를 보냅니다.

_ 카이스트(KAIST) 과학영재연구원 정책팀장 류춘렬 박사

이 책은 '알쓸신미(알면 쓸데있는 신기한 미술사전!)'입니다. 이 책은 참으로 신기합니다. 잘 알지 못하면 시도조차 어려운 미술의 작업 과정을 누구나 한눈에 쉽게 따라 할 수 있게 만들어진 미술 요리 비법 레시피를 보는 것 같습니다. 이제 "바로 만들어 바로 써먹는 미술 레시피"를 보면서 우리 학생들은 자신만의 창의적 세계를 신박하게 요리할 수 있을 것이라 확신합니다.

_ 어도비 코리아 Adobe Korea - Customer Success Manager 양대현 과장

미술에 대한 접근이 쉽고 편하게 표현할 수 있도록 구성되어 현장에서 바로 사용할 수 있다는 것에 만족
했습니다. 소재나 재료를 일상의 것들로 이용해 아이디어를 내어 창의성을 발휘할 수 있도록 미술표현
에 도움을 주는 책입니다.

_ GALERIE PICI 관장 강신덕

어렵다고 느낄 수 있는 예술로서의 미술에서 생활 속 재미있는 활동으로의 변화!
"바로 만들어 바로 써먹는 미술 레시피", 이 책은 실현 가능한 방법과 주변에서 손쉽게 구할 수 있는 소재를 사용하여 학생들
이 미술에 한 걸음 더 다가갈 수 있도록 도와주는 훌륭한 지표이며, 제한된 규칙에서 벗어나 각자의 방식으로 누구나 즐길 수
있는 미술의 초석이 되리라 믿습니다.

_ 조각가. 아리울 조형연구소 대표 강용면

코로나로 인해 소통의 단절이라는 어려움을 겪는 시기에 예술이 갖는 치유가 하나의 묶음으로 만들어진다는
의미는 학생들에게 또 다른 희망의 시작이라고 생각합니다. 이러한 노력은 오늘을 사는 우리에게 문화적[미술]
향유를 통해 보이지 않는 공기와 같은 소중함을 전달하는 것이며, 미래의 가치를 선물하는 행위입니다. 수고하
셨습니다.

_ (사)한국미술협회 수원지부 회장 서길호

"바로 만들어 바로 써먹는 미술 레시피"를 살펴보면 미술재료의 활용법과 응용 분야에 특화된 기술들을 습득하여 미술 전 분야의
기초 과정으로써 기술과 감성을 끌어낼 교육과정의 새로운 목표를 제시하여 학교 미술 수업의 신선한 파장이 되리라 사료됩니다.
순수미술과 기술을 종합적으로 학습하는 과정, 특히 창작과 실용적인 면을 중요시하는 현대 응용미술의 흐름에 맞추어, 기본적
인 시각 감성교육을 실시하고 표현능력을 배양하며, 사고 발상과 아이디어를 접목할 수 있는 감성교육 향상에 주안점을 두고 교
육을 하게 될 것이라고 확신합니다. 따라서 새로운 것을 끊임없이 만들어내는 창조적 작업들을 해나갈 수 있다는 방향을 제시함
으로써 "바로 만들어 바로 써먹는 미술 레시피"는 그 자체로 충분히 가치가 있고 커다란 의미를 지닌다고 말할 수 있습니다.

_ 수원대학교 미술대학 조형예술학부 교수 이재복

허물을 벗지 않는 뱀은 죽는다는 니체의 명언처럼 낡은 사고의 틀에 갇힌다면 교육적 성장은 멈출 수밖에 없습니다. 미술교과의 지평을 넘어 융합교육의 가능성을 끊임없이 열어주는 플랫폼을 만나게 될 것입니다.

_ 부천교육지원청 장학사 이혜현

코로나는 교육과 산업뿐 아니라 일상생활까지 삶의 큰 틀을 바꾸고 있습니다. 코로나는 비대면 문화를 만들고 넷플릭스의 도약, 택배 산업, 온라인쇼핑몰, 디지털게임 등 4차 산업 혁명 기술을 기반으로 한 새로운 문명으로의 전환을 급격히 앞당기고 있습니다. 코로나가 아니라도 우리는 이미 인공지능, 나노 기술, 바이오 기술, 컴퓨터 정보 통신 기술 등의 사용으로 점진적 발전을 뛰어넘어 애벌레가 나비가 되고, 물이 수증기가 되는 질적 변화의 특이점에 직면해 있습니다. 우리는 확실히 시대를 전환하는 분기점에 서 있습니다. 이러한 시기에 디지털 기술을 활용한 수업 레시피 책은 매우 시의적절한 시도임이 분명합니다. 이 책이 시대에 맞는 새로운 교수법으로 더욱 확대 발전하기를 바랍니다.

_ 한경대학교 교수 이경석

코로나 팬데믹으로 정상적인 수업이 어렵고, 다른 한편 시각적 이미지가 홍수를 이루는 오늘에 오히려 미술에 대한 갈증을 일으키는 학생과 교사에게 생활 주변에서 주제, 소재, 재료를 새롭게 발견하고 편하게 접근하여 미술과 친해지고 그 지평을 넓힐 수 있는 좋은 제안이자 참 좋은 가이드입니다.

_ 한국교원대학교 미술교육과 명예교수 이성도

줄탁동시(啐啄同時), 매 학기가 시작되면 항상 나 자신에게도, 가르침을 듣는 학생들에게도 이 말을 화두로 1년을 시작합니다. 가르침을 주고받는 일이란 서로 노력하고 돕지 않으면 안 되는 일입니다. 팬데믹으로 인해 실기가 중심인 미술교육은 가장 기본적인 교육의 소통마저 힘들게 만들었습니다. 그래서 다년간 미술교육 현장에서 최선을 다한 선생님이 만드신 이 책이 가뭄의 단비처럼 더 반가운 이유입니다. 미술교육에 또 하나의 '줄탁동시'가 될 이 책이 다양한 교육 현장에서 활용되기를 바라며, 많은 분들께 이 책을 주저 없이 추천드립니다.

_ Tainan University of Technology Department of Multimedia & Animation 교수 탁영환

제가 초등교사로서 교실에서 가장 자신감이 떨어져 아쉬웠던 게 미술교과 실기지도였습니다. 미술교육 전문가들이 현장 경험을 바탕으로 만든 이 도움자료는 저와 같이 미술 수업에 어려움을 겪는 선생님들과 아이들의 실기 능력 향상에 관심 있는 여러분들께 지도의 부담을 덜어줄 것입니다. 또 아이들은 이 책을 통하여 미술 실기에 쉽고 즐겁게 참여하여 성취감을 높이고 나아가 예술 활동으로 발전시켜 행복한 삶을 누릴 수 있을 것으로 기대합니다.

_ 경기도연천교육지원청 교육장 전옥주

사람이 사람을 가르친다는 건 어려운 일이고 귀한 일입니다. 팬데믹으로 언택트 교육이 일상화된 시대. 현장의 선생님들께서 제자들의 교육을 위해 책을 만드셨습니다. 화면을 통해 간접적으로 진행하던 가르침에 보다 더 살이 붙으리라 믿습니다. 그래서 주저 없이 추천드립니다.

_ 대구 경일대학교 K-컬처엔테인먼트학과 교수 이학준

최근 온라인 수업을 통해 학생의 자기주도 학습능력이 크게 중요해졌습니다. 또 학생들이 혼자서 학습하는 시간이 많아졌는데 그 시간을 즐겁게 보낼 수 있는 안내서가 나온 것 같습니다. 소통이라는 본질에 초점을 맞춰 가볍고 산뜻한 주제들로 수업 주제를 구성한 이 책에서 학부형과 아이들의 마음을 십분 이해하고 집필한 선생님들의 노력이 느껴집니다. 이 책으로 가정에서도 아이들과 쉽고 친근하게 미술활동에 접근할 수 있을 것 같습니다.

_ 한국점토벽돌산업협동조합 이사장, 브릭코벽돌 대표이사 민대홍

코로나 블루를 한방에 해결할 최고의 레시피! 감성 1큰술 풀고 교양 2큰술 버무려 재미 3큰술 치니 아이와 아빠, 엄마의 사랑이 푸짐~ 저도 제 방송 시청자님들과도 함께 만들어 보렵니다.

_ 정재훈 CBS선임기자 | 유튜브 채널 <아이돌부장> 운영

갑자기 들이닥친 팬데믹 시대는 모든 것을 변화시켰습니다. 특히, 직접 대면으로 모든 활동이 이루어지는 학교 현장에서의 변화가 가장 컸을 것입니다. 하지만 이런 변화 속에서 가장 발 빠르게 대처한 곳 또한 교육 현장이 아니었나 싶습니다. 미술은 다른 교과보다도 직접 교육이 중요한 교과입니다. 작품에 눈을 마주하는 체험을 하고 조형언어로 자신의 생각을 표현하는 일에는 많은 학습 방법들이 활용됩니다. 자칫 비대면 수업에서 일방향의 지식 전달로 진행될 수 있는 흐름 속에서 누구보다 치열하게 현장에서 교육 방법을 고민하였을 선생님들의 노하우가 모두 담긴 책이 나왔다는 소식에 반가웠습니다. 많은 현장에서 홀로 해결해야 할 많은 과제들 앞에서 고군분투하고 있을 선생님들에게 도움이 될 것입니다. 또 이 책이 4차 산업 혁명 시대를 대비하는 미래교육의 방향성을 제시하는 길잡이가 되기를 기대해 봅니다.

_ 국립현대미술관 학예연구사 심효진

온라인 수업

ON-LINE

오프라인 수업

부록: 활동지

* 활동지는 성안당 홈페이지(http://www.cyber.co.kr)에 접속하여 로그인한 후 자료실에서 다운로드 받을 수 있습니다.

온라인 수업

classes online

실시간 설문 수업 멘티미터

나에게 미술이란?

Press S to show image

수업 레시피

멘티미터 사이트에 접속하여 계정 만들기

• 멘티미터 사이트에 접속한다(https://www.mentimeter.com/).
• 계정은 다양한 이메일로 만들 수 있다.

'멘티미터(Mentimeter)'란?

• Mentimeter는 실시간 설문 수업이 가능한 상호작용의 도구로 대면, 비대면 등 다양한 상황에서 활용 가능하다.
• 별도의 어플 등을 설치할 필요가 없다.
• 응답자가 회원가입을 하지 않아도 응답할 수 있다.
• 객관식·주관식 입력 등 다양한 설문 유형을 제공할 수 있다.

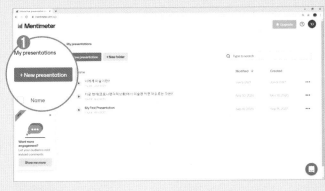

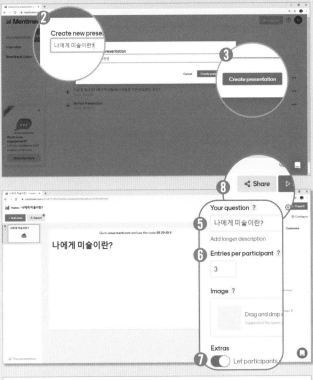

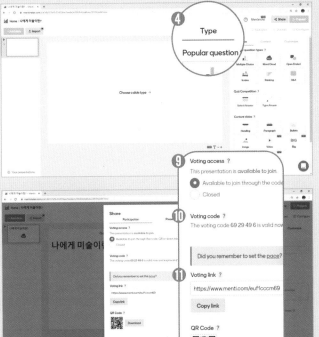

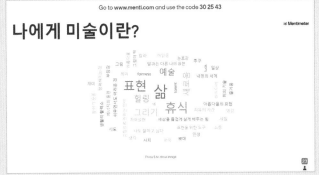

|새로운 프레젠테이션(설문) 만들기|

❶ +New presentation 을 클릭한다.

❷ 설문 제목을 작성한다.

❸ 설문지를 생성한다.

❹ 설문 타입을 결정한다.

❺ 질문을 작성한다.

❻ 학생의 답변 칸 개수(최대 3개)를 확인한다.

❼ Extras 부분을 활성화시키면 하나의 휴대폰으로 여러 번 참여할 수 있다.

 Tip 모둠당 한 대의 휴대폰으로 참여할 경우 유용하다.

❽ 학생들에게 공유한다.

❾ 학생들 접근 방법 허용에 체크(링크나 QR코드)한다.

❿ 학생이 멘티미터 사이트 접속 시 입력 코드이다.

⓫ 링크를 따라오면 학생이 코드를 입력하지 않아도 응답할 수 있다.

⓬ QR코드를 다운로드하여 다양하게 활용할 수 있다.

 Tip 위의 ❽번 공유하기 버튼 옆의 ▷ Present 를 누르면 옆의 응답 화면이 단어구름이

 되어 나타난다.

[응답 전과 후 학생들의 휴대폰 화면]

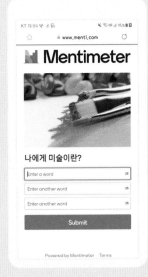

방구석 color 수업 <small>(feat. 줌, 패들렛, 구글 프레젠테이션)</small>

<div align="right">ZOOM - 실시간 수업</div>

<div align="right">PADLET - 개별과제 제출</div>

 레시피

**	준비사항	**	교사와 학생 모두 인터넷이 가능한 환경, PC / 모바일폰 / 태블릿 중 하나, 수채화 도구
**	Key Point	**	• 비대면으로 수채화 도구를 익히는 수업으로 부담 없는 실기 활동이 가능하다.
	• 실제로 존재하는 색보다는 감정의 색, 기억의 색 등 존재하지 않는 색을 학생 스스로 창조하며 색을 보다 풍요롭게 받아들이고 창의적인 발상을 이끌어내는 것이 수업 목적이다.		

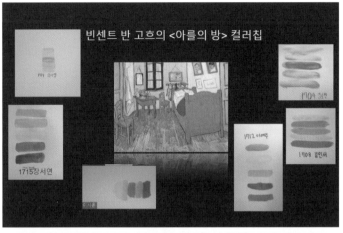

빈센트 반 고흐의 <아를의 방> 컬러칩

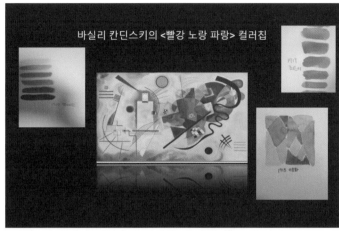

바실리 칸딘스키의 <빨강 노랑 파랑> 컬러칩

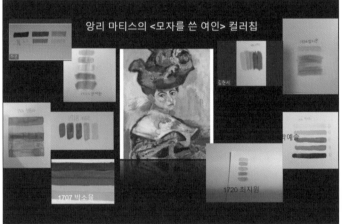

앙리 마티스의 <모자를 쓴 여인> 컬러칩

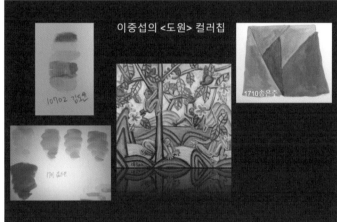

이중섭의 <도원> 컬러칩

Google Presentation – 협업이 가능한 실기 및 감상 활동

● 색에 대한 기본적인 이론과 '기억색' 만들기

"최근 나의 기분을 색으로 표현해 보기"
줌 채팅 기능을 활용하여 학생들에게 받은 답변 中

이○○에서 나에게: (비공개로) 10:43 AM
➤매일 집에 있던 기억으로 진한 주황색이 떠오릅니다. 집이라는 따뜻한 이미지에 주황색이 어울린다고 생각합니다.

오 ○○ 에서 나에게: (비공개로) 10:43 AM
➤저의 최근 기분은 하늘색이에요. 왜냐하면 코로나때문에 놀러가지 못하다가 지난 주말에 바다에 다녀오니 기분이 상쾌하고 좋았기 때문입니다.

이 ○○ 에서 나에게: (비공개로) 10:43 AM
➤저의 기분은 알 수 없는 보라색 빛입니다. 그 이유는 우울하다가도 기분이 좋아지고, 코로나로 감정이 왔다갔다하는 하는 상태이기 때문입니다.

정 ○○ 에서 나에게: (비공개로) 10:43 AM
➤어제 오랜만에 학교에서 친구들을 만나 즐겁게 놀았기 때문에, 밝게 시간을 보낸 저의 마음과 잘 어울리는 화사한 노란색이 떠오릅니다.

수업 진행: ZOOM(줌) ▶ ZOOM 사용 방법은 24페이지를 참고해 주세요!

1. 기본적인 이론 수업하기

색의 속성, 색의 3요소, 색의 대비, 색의 연상과 상징, 색과 문화 등을 수업한다.

2. '기억색' 만들어 보기

눈으로 볼 수 있는 색과 달리 존재하지 않는 것에 대한 '기억색'을 만들어 본다.

3. 학습자에게 질문 던지기

오늘의 나의 기분을 색으로 표현해 본다면 어떤 색일까요? 그 이유는 무엇인가요? 등

4. 질문에 대한 답변하기

'발표', 'ZOOM 채팅창 활용', '설문지 제출' 등을 활용할 수 있다.

● '기억색', '감정색'을 물감으로 표현하기

• 수업 진행: ZOOM(줌) ▷ ZOOM 사용 방법은 24페이지를 참고해 주세요!
• 과제 제출 및 피드백: PADLET(패들렛)

오늘의 수업 활동 소개

✓ 손 풀기 활동 → 삼원색 칠해 보기

✓ 사계절을 색으로 표현해 보자!
✓ 나를 형용사로 표현한다면? (깜찍한, 엉뚱한, 게으른, 소심한…)
　　　　　　　　　　　　→ 색으로 표현해 보자!

✓ 완성 후 패들렛에 업로드하여 제출 및 감상하기

1. warming up 실기 활동 : 삼원색과 그 주변 색을 칠하며 색을 이해한다.
　Tip 이때 ZOOM으로 학생들의 채색 도구 준비물을 점검한다.

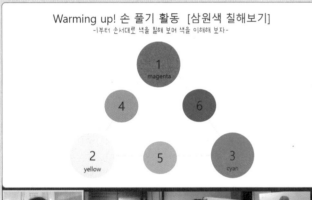

2. 기억색, 감정색을 표현한다.
① <봄, 여름, 가을, 겨울>에 대한 기억색은?
② <나>를 색으로 표현한다면?

[교사의 설명 화면]

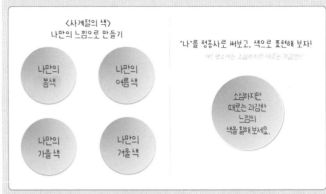

3. 학생 스스로 결과물을 촬영하여 패들렛에 업로드하도록 한다.
[학생 결과물이 업로드된 패들렛 화면]

4. 감상 및 피드백을 주고받는다.

Tip
• 간혹 촬영한 사진을 업로드하는 것을 어려워하는 학생의 경우 패들렛에 제출하도록 하거나, 컬러칩을 웹캠 가까이 보이게 해 교사가 screen shot 기능을 활용하여 대신 업로드해 줄 수 있다.
• 서로의 다른 듯하지만 비슷한 컬러칩을 보며, 같은 작품을 보더라도 사람마다 다른 색에 매력을 느낄 수 있음을 알고, 명화를 감상하는 눈과 마음을 키울 수 있다.
• 수업 차시를 늘려 다양한 명화 속 색에 대한 수업을 이어서 진행할 수 있다.
　ⓔ 구글 art&culture를 활용한 '명화 속 색 디테일 살펴보기', '명화 coloring program 체험하기' 등

레시피 비법

'색에 대한' 다른 레시피 구상하기 및 다른 주제로 수업을 바꾸어 색에 대한 수업 짜보기
• 내가 좋아하는 과목, 학급 시간표를 색으로 표현하기
• 음악의 장르, 영화의 장르, 패션의 종류를 색으로 표현하기
• 나의 가족, 친구, 선생님 등, 주변 사람을 색으로 표현하기
• 세계 지도를 색으로 표현하기

● 명화 속 색을 뽑아 '오마주 컬러칩' 만들기/ 컬러칩을 공유하여 함께 감상하기

• 수업 진행: ZOOM(줌) ▶ ZOOM 사용 방법은 24페이지를 참고해 주세요!
• 과제 수행과 피드백: Google Presentation(구글 프레젠테이션)

색으로 느끼고 감상하는 명화

선생님이 준비한 명화를 다함께 감상하고,

마음에 드는 명화를 한 작품 선택하여

명화 속 색을 5가지 추출(표현)하여 컬러칩을 만든다.

그리고 사진을 찍어 명화 주변에 배치한다.

서로의 컬러칩을 감상하며

하나의 명화로 다양한 색을 느낄 수 있음을 경험한다.

1. 교사가 미리 제작한 구글 프레젠테이션 링크를 공유한다.

 Tip 학생도 구글 계정에 로그인해야 하며, 모바일로 수업에 참여하는 경우는 구글 프레젠테이션 앱을 설치하도록 안내한다.

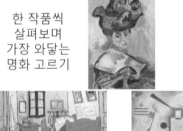

한 작품씩
살펴보며
가장 와닿는
명화 고르기

❏ 마음에 드는 명화를 선택하였나요?
 명화 속 색 중에 다섯 가지를 뽑아 오마주하여 컬러칩을 만들어 봅시다.
 형태는 자유롭되, 단순하게 해주세요.

이렇게

또는 이렇게, 또는..

2. 교사가 제시한 명화를 함께 감상하고, 마음에 드는 명화를 선택한다.

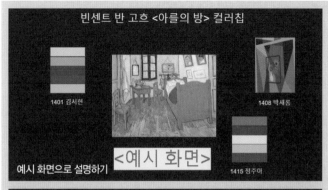

빈센트 반 고흐 <아를의 방> 컬러칩

1401 감시현

1408 박세롬

1415 정주아

예시 화면으로 설명하기 <예시 화면>

빈센트 반 고흐의 <아를의 방> 컬러칩

학생이 업로드할 페이지를 미리 만들어 두기

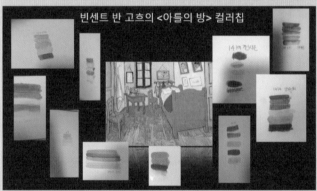

빈센트 반 고흐의 <아를의 방> 컬러칩

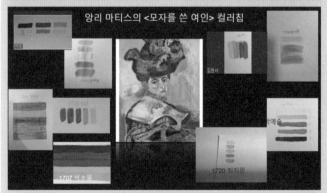

앙리 마티스의 <모자를 쓴 여인> 컬러칩

1707 빈소율

1720 최지원

3. 선택한 명화 속에서 다섯 가지 색을 고르고, 그 색을 오마주하여 물감으로 컬러칩을 제작한다.

4. 교사가 공유한 구글 프레젠테이션의 해당 페이지에 학생이 직접 자신의 컬러칩을 업로드한다.

5. 하나의 명화로 탄생한 다양한 오마주 컬러칩을 함께 감상하며 토론한다.

패들렛 사용법

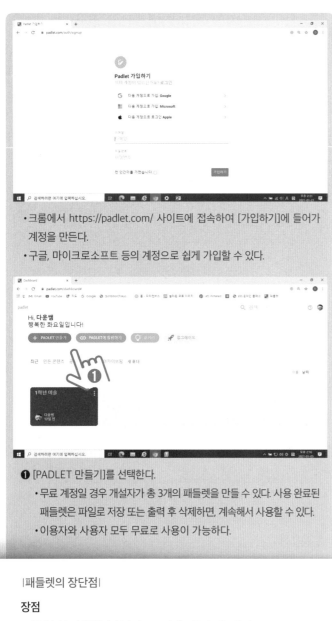

- 크롬에서 https://padlet.com/ 사이트에 접속하여 [가입하기]에 들어가 계정을 만든다.
- 구글, 마이크로소프트 등의 계정으로 쉽게 가입할 수 있다.

❶ [PADLET 만들기]를 선택한다.
- 무료 계정일 경우 개설자가 총 3개의 패들렛을 만들 수 있다. 사용 완료된 패들렛은 파일로 저장 또는 출력 후 삭제하면, 계속해서 사용할 수 있다.
- 이용자와 사용자 모두 무료로 사용이 가능하다.

|패들렛의 장단점|

장점
- 원격수업 시 학생과 실시간으로 의사소통이 가능하다.
- 교사는 계정이 필요하지만, 학생은 링크를 통해 바로 입장 및 활용 가능하다.
- 텍스트, 이미지, 동영상, 음성, 링크 등 하나의 게시물에 다양한 자료를 업로드할 수 있다.
- 결과물에 대한 공감, 댓글을 작성하여 피드백을 쉽게 할 수 있다.

단점
인터넷 익스플로러에서는 지원이 안 된다.

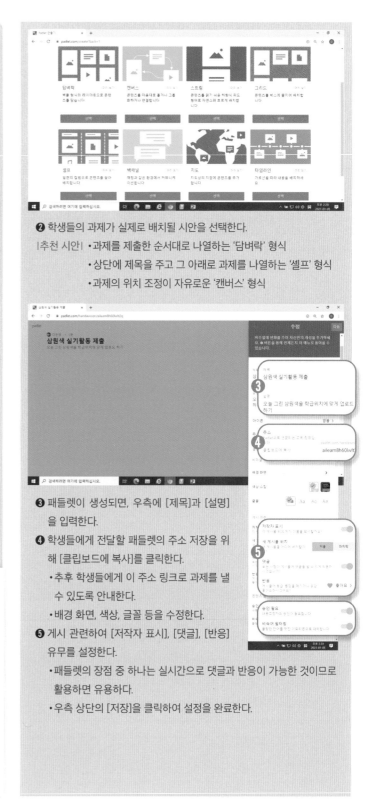

❷ 학생들의 과제가 실제로 배치될 시안을 선택한다.
- |추천 시안| • 과제를 제출한 순서대로 나열하는 '담벼락' 형식
- 상단에 제목을 주고 그 아래로 과제를 나열하는 '셀프' 형식
- 과제의 위치 조정이 자유로운 '캔버스' 형식

❸ 패들렛이 생성되면, 우측에 [제목]과 [설명]을 입력한다.
❹ 학생들에게 전달할 패들렛의 주소 저장을 위해 [클립보드에 복사]를 클릭한다.
- 추후 학생들에게 이 주소 링크로 과제를 낼 수 있도록 안내한다.
- 배경 화면, 색상, 글꼴 등을 수정한다.
❺ 게시 관련하여 [저작자 표시], [댓글], [반응] 유무를 설정한다.
- 패들렛의 장점 중 하나는 실시간으로 댓글과 반응이 가능한 것이므로 활용하면 유용하다.
- 우측 상단의 [저장]을 클릭하여 설정을 완료한다.

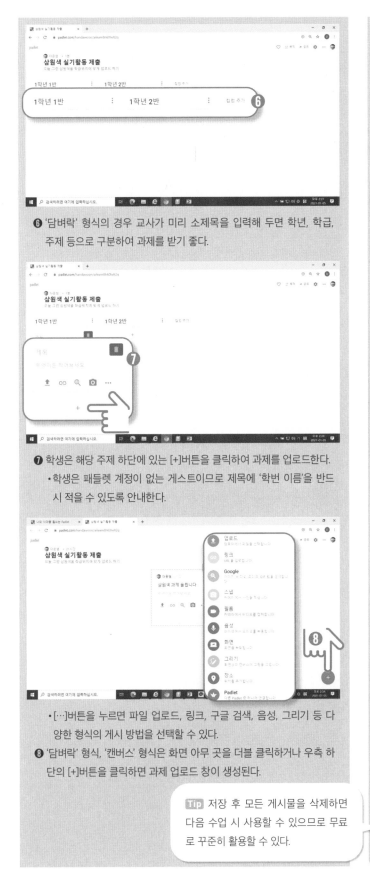

❻ '담벼락' 형식의 경우 교사가 미리 소제목을 입력해 두면 학년, 학급, 주제 등으로 구분하여 과제를 받기 좋다.

❼ 학생은 해당 주제 하단에 있는 [+]버튼을 클릭하여 과제를 업로드한다.
 • 학생은 패들렛 계정이 없는 게스트이므로 제목에 '학번 이름'을 반드시 적을 수 있도록 안내한다.

 • [···]버튼을 누르면 파일 업로드, 링크, 구글 검색, 음성, 그리기 등 다양한 형식의 게시 방법을 선택할 수 있다.
❽ '담벼락' 형식, '캔버스' 형식은 화면 아무 곳을 더블 클릭하거나 우측 하단의 [+]버튼을 클릭하면 과제 업로드 창이 생성된다.

Tip 저장 후 모든 게시물을 삭제하면 다음 수업 시 사용할 수 있으므로 무료로 꾸준히 활용할 수 있다.

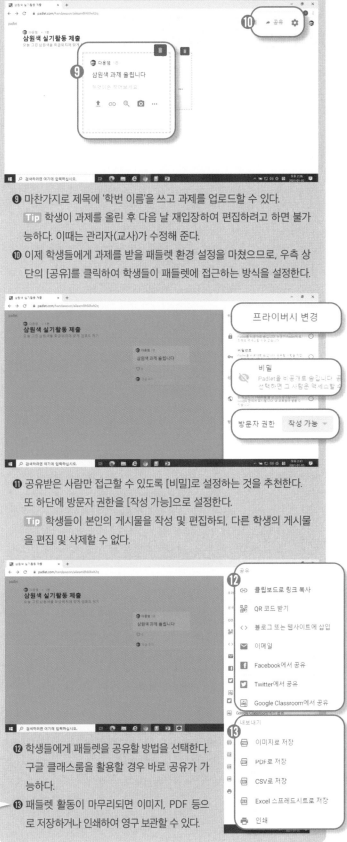

❾ 마찬가지로 제목에 '학번 이름'을 쓰고 과제를 업로드할 수 있다.
 Tip 학생이 과제를 올린 후 다음 날 재입장하여 편집하려고 하면 불가능하다. 이때는 관리자(교사)가 수정해 준다.
❿ 이제 학생들에게 과제를 받을 패들렛 환경 설정을 마쳤으므로, 우측 상단의 [공유]를 클릭하여 학생들이 패들렛에 접근하는 방식을 설정한다.

⓫ 공유받은 사람만 접근할 수 있도록 [비밀]로 설정하는 것을 추천한다. 또 하단에 방문자 권한을 [작성 가능]으로 설정한다.
 Tip 학생들이 본인의 게시물을 작성 및 편집하되, 다른 학생의 게시물을 편집 및 삭제할 수 없다.

⓬ 학생들에게 패들렛을 공유할 방법을 선택한다. 구글 클래스룸을 활용할 경우 바로 공유가 가능하다.
⓭ 패들렛 활동이 마무리되면 이미지, PDF 등으로 저장하거나 인쇄하여 영구 보관할 수 있다.

구글 프레젠테이션 사용법

❶ https://www.google.co.kr/ 구글에 접속하여 로그인한다.

❷ 전화다이얼 모양의 아이콘을 클릭한다.

❸ [프레젠테이션]을 클릭한다.

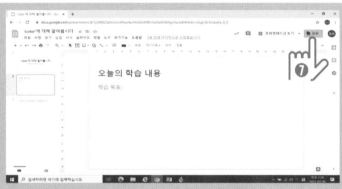

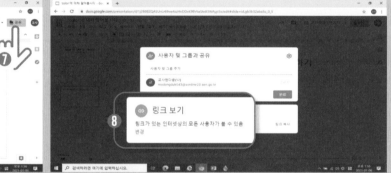

❻ Microsoft Office의 파워포인트 프레젠테이션과 사용법이 거의 유사하므로
수업을 제작하기 쉽다.

❼ 수업 자료를 제작하였다면, 우측 상단의 [공유]를 클릭한다.

❽ [링크가 있는 인터넷상의 모든 사용자가 볼 수 있음]으로 변경한다.

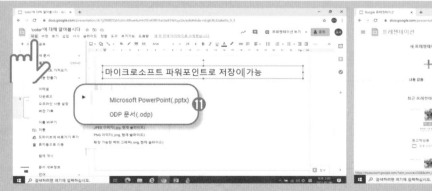

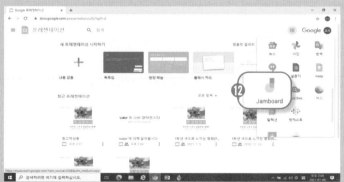

⓫ [파일]-[다운로드]-[Microsoft Powerpoint] 순서로 들어가 파일을 저장 및
활용할 수 있다.

⓬ 구글 프레젠테이션 사용과 함께 구글 Jamboard를 활용하면 교실의 칠판처
럼 활용할 수 있다. 다시 전화다이얼 모양의 아이콘을 클릭하여 Jamboard에
들어간다.

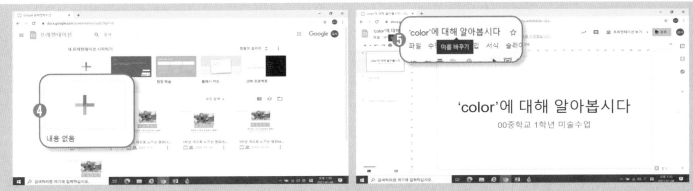

❹ 새 프레젠테이션을 시작하며 [내용 없음]을 클릭한다.

❺ 프레젠테이션의 제목을 적는다.

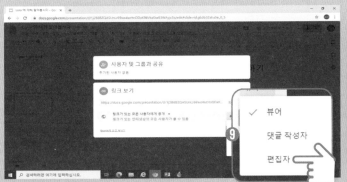

❾ 반드시 [뷰어]가 아닌 [편집자]로 변경해 두어야 학생들이 자유롭게 편집할 수 있다.

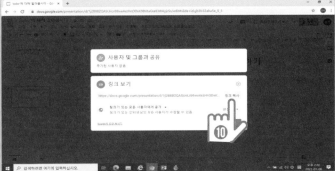

❿ 마지막으로 [링크 복사]를 클릭하여 학생들에게 전달한다.

⓭ 좌측 메모지 모양을 클릭하면 포스트잇으로 의견을 주고받을 수 있어 다양한 의견 수렴 및 감상, 토론 활동이 가능하다.

|구글 프레젠테이션의 장점|
• 구글 클래스룸을 활용할 경우 최상의 도구이며, 구글 클래스룸을 활용하지 않아도 학생과 실시간으로 피드백이 가능한 수업 자료를 제작할 수 있다.
• 구글 계정이 있는 학생이 수업에 대한 아웃풋을 해당 프레젠테이션에 바로 업로드하여 실시간 모둠활동이 가능하다.
• 수업 자료를 마이크로소프트 파워포인트로 저장하여 활용할 수 있다.

Tip 구글 클래스룸을 활용하지 않아도 간단히 활용할 수 있는 구글 프레젠테이션을 원격수업에 적용해 보자!

ZOOM 사용법 ● ZOOM 사이트 가입 및 회의 방 세팅하기

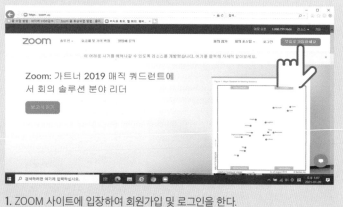

1. ZOOM 사이트에 입장하여 회원가입 및 로그인을 한다.

2. 로그인 후 첫 화면의 우측 상단에 있는 [회의 예약]을 클릭한다.

> **Tip** [대기실]에 체크하면 모르는 사람이 수업에 들어오는 것을 방지할 수 있다. 단, 대기실에 들어온 참가자를 호스트(방 개설자)가 '수락'해 주어야 수업에 입장할 수 있다.

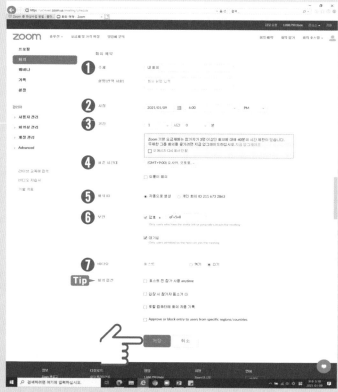

3. 수업 상황에 맞게 회의 내용을 입력한다.
 ❶ 수업 이름
 ❷ 수업이 시작하는 날짜와 시간
 ❸ 예상 시간을 적되, 넉넉하게 적는다.
 ❹ 한국에서 진행한다면 그대로 둔다.
 ❺ [자동으로 생성]에 체크하면 편리하다.
 ❻ [암호]도 자동 생성이므로 그대로 둔다.
 ❼ 첫 입장 시 화면을 보이게 할 것인지 설정한다. 입장 후 재설정이 가능하다.
4. 설정이 마무리되면 [저장]을 클릭한다.

9. [다운로드]를 클릭하고 파일을 '다른 이름으로 저장'하여 바탕화면에 설치한다.

10. 바탕화면에서 ZOOM 아이콘을 클릭한다.

11. [로그인]을 클릭한다.

5. 수업을 공지할 때 학생들이 링크를 타고 입장할 수 있도록 [초대 복사]를 클릭한다.

 Tip 카톡방, 밴드, 구글 클래스룸 등 학생과 소통하는 곳에 이 주소를 '붙여넣기' 하면 된다.

6. 수업을 위한 ZOOM 회의 방 설정이 완성되었다.

 Tip 만들어 놓은 회의 방에 대한 편집과 삭제도 가능하다.

7. 화면의 스크롤을 상단으로 올려 [개인]-[회의]에 세팅해 놓은 회의가 보이는 것을 확인한다.

8. 이제 스크롤을 최하단으로 내려 [다운로드]-[회의 클라이언트]를 클릭한다.
 이것을 다운로드 받아 PC의 첫 화면에 아이콘을 저장해 두면 지속적으로 오류 없이, 간편하게 ZOOM을 활용할 수 있다.

Tip 회의옵션

• 호스트가 급한 일로 조금 늦더라도 참가자가 먼저 들어올 수 있는 설정이다.

• 입장 시 음소거로 해두면 갑작스러운 생활 소음 노출을 예방할 수 있다.

• 자동으로 회의를 녹화하고 싶을 때 설정한다.

• 특정 나라나 지역에서 입장하려는 참가자를 제한하고 싶을 때 체크한다.

12. 이메일 주소와 비밀번호로 로그인한다.

 Tip 기존의 본인 구글 계정으로 로그인할 수 있다.

13. 홈 화면이 뜨면 [새 회의]로 들어가 바로 ZOOM 회의를 할 수 있다.

14. 상단의 [회의]를 클릭하면, 앞에서 설정해 놓은 수업 회의 방이 보인다. [시작]을 클릭하여 본격적으로 회의 방에 입장한다.

※ 본격적으로 수업을 위한 회의 방에 들어가 보자.

1. 스피커 및 마이크 테스트를 완료한 후 [컴퓨터 오디오로 참가]를 클릭한다.

2. 음소거를 해제하고 비디오를 켜서 나를 공개한다. 비디오 아이콘 우측의 [∧] 모양을 클릭하면 비디오와 관련된 설정 창이 뜬다.

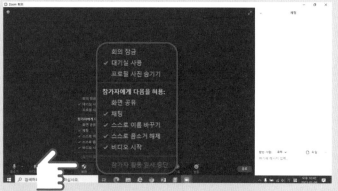

7. 하단의 [보안]을 클릭하면 대기실 사용 상태, 참가자에게 허용하는 범위 등을 설정할 수 있다.

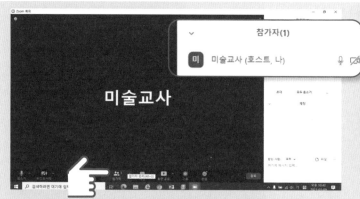

8. [참가자]를 클릭하면 우측에 참가자 리스트가 뜬다. 참가자가 음소거 상태인 지, 비디오를 켠 상태인지 파악할 수 있는 아이콘이 보이며, 대기실을 사용할 경우 이곳에서 참가자의 입장을 수락해 주어야 한다.

11. 공유한 수업이 끝났다면 [공유 중지]를 클릭한다.

12. 수업이 끝나면 [종료]를 클릭하여 수업을 마무리한다. 채팅창에 중요한 내용 이 있다면 회의 방에서 나가기 전에 내용을 저장하도록 한다.

3. [가상 배경]을 선택하면 회의를 진행하고 있는 실내 공간의 지저분한 모습을 노출시키지 않을 수 있다.

4. [내 비디오 미러링]을 선택하면 화면의 상이 좌우가 바뀌게 되어 캠으로 텍스트를 보여 줄 때 유용하다.

5. 전체 화면 가장 좌측 상단의 초록색 체크 아이콘(①)을 클릭하면 회의 정보가 뜨며, 급하게 회의 주소 링크가 필요할 때 이곳에서 복사한다.

6. 설정 아이콘(②)을 클릭하면 회의 방의 모든 설정을 다룰 수 있는 창이 뜨므로 참고하여 사용한다.

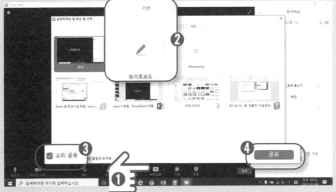

9. [채팅]을 클릭하면 우측에 채팅 창이 열린다. 중요한 전달 사항, 링크 주소 보내기를 할 때 유용하며, '특정인'을 지정하여 글을 쓰거나 전체에게 글을 쓸 수 있다. 또 파일 전송도 가능하다.

10. [화면 공유] 기능은 매우 유용하게 쓰인다.
❶ [화면 공유] 클릭하기
❷ [기본]에서 공유해야 할 화면 선택하기
❸ [소리 공유] 체크하기
❹ [공유] 클릭하기
Tip 공유를 원하는 파일 또는 인터넷 창을 미리 활성화 시켜야 공유가 가능하다.
'화이트 보드'는 ZOOM에서 기본으로 제공해 주는 보드 기능이다.

레시피 비법

• 모바일로 ZOOM을 사용하는 경우는 ZOOM 애플리케이션을 다운로드 받아야 하므로 관련 사항을 사전에 학생에게 꼭 전달한다.
• 하나의 회의 방에서 소회의실을 설정할 수 있기 때문에 한 수업 안에서 '그룹을 짜서 토론하기' 등 다양한 수업 형태가 가능하다.

픽셀 아트

픽셀 만들기 영상을 참고하세요.

수업 레시피

● 모바일용 무료 앱 8bit painter

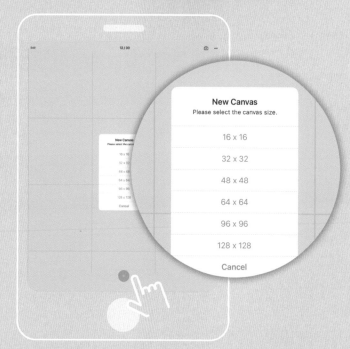

New Canvas
Please select the canvas size.

16 x 16
32 x 32
48 x 48
64 x 64
96 x 96
128 x 128
Cancel

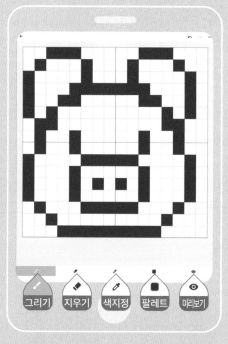

그리기　지우기　색지정　팔레트　미리보기

1. 앱을 실행한 후 아래쪽 ⊕모양을 눌러 새로운 캔버스 크기를 설정한다.
 Tip 처음 시작하는 과정으로 16×16 픽셀이 적당하다.

2. 아래쪽 도구창에 여러 가지 도구를 눌러 픽셀을 그리고 색칠한다.

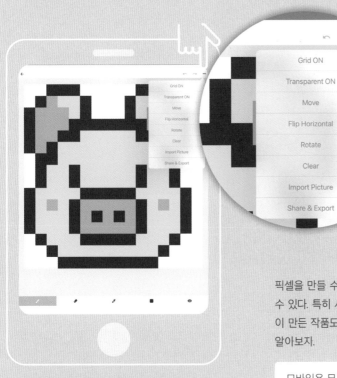

Grid ON/OFF	그리드(격자) 보이거나 감추기
Transparant ON/OFF	바탕을 흰색 또는 투명하게 전환하기
Move	픽셀 전체 상하좌우 이동
Flip Horizonta	픽셀 수평 전환
Rotate	픽셀 90°씩 방향 전환
Clear	픽셀 삭제
Import Picture	사진을 픽셀로 전환
Share & Export	픽셀 공유 & 저장

픽셀을 만들 수 있는 프로그램은 손쉽게 무료로 모바일 앱을 다운받거나 인터넷 사이트를 이용할 수 있다. 특히 사이트에서는 갤러리가 활성화되어 있어 자신이 만든 작품을 게시하고 다른 사람들이 만든 작품도 감상하며 공유할 수 있다. 대표적인 모바일 앱과 인터넷 사이트 사용 방법을 각각 알아보자.

3. 오른쪽 위 설정 메뉴(●●●)를 누르면 여러 가지 환경 설정이 나오며, Share & Export 메뉴를 누르면 만든 픽셀을 공유하거나 저장할 수 있다.

모바일용 무료 앱
• 8bit painter
• Pixel studio

PC용 무료 사이트
• Pixilart(https://www.pixilart.com)
• Piskel(https://www.piskelapp.com)

● 인터넷 사이트 Pixilart

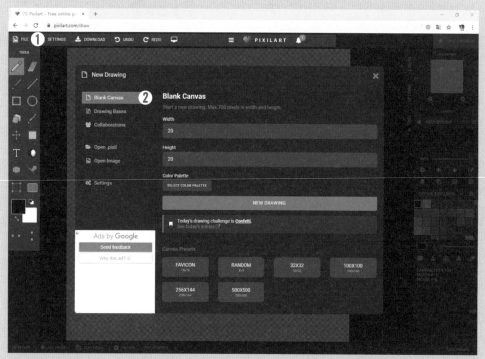

❶ 인터넷 사이트 www.pixilart.com에 회원가입 후 START DRAWING을 누르면 프로그램 화면으로 연결된다. 위쪽의 FILE-NEW를 누르고 새로운 파일을 만든다.

❷ Blank Canvas를 누르고 픽셀 크기를 정한다. Width×Height=20×20, 숫자는 픽셀의 가로 ×세로 갯수에 해당된다.

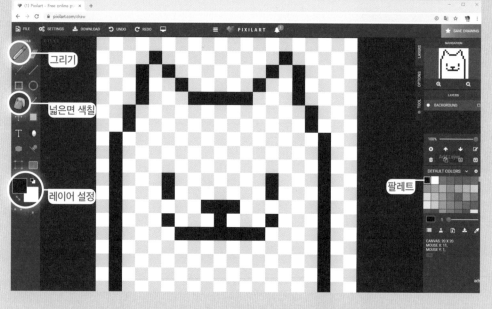

그리기

넓은면 색칠

레이어 설정

팔레트

|메뉴 설명|

• 왼쪽 도구창에 연필 모양의 아이콘을 누르면 화면에 픽셀을 그릴 수 있다.

• 태블릿(펜마우스) 등의 입력 장치를 연결하면 편리하게 그릴 수 있으나 이미지가 간단하기 때문에 일반 마우스로도 어렵지 않게 그릴 수 있다.

• 선으로 주제를 먼저 그린 후 오른쪽 팔레트 창을 이용하여 색칠할 수 있다.

• 왼쪽 도구창의 양동이(버킷 툴) 모양의 아이콘을 누르면 넓은 면적을 한번에 색칠할 수 있다.

• 위쪽 FILE-DOWNLOAD에서 자신이 만든 픽셀의 크기를 설정하여 PNG파일로 다운로드 받을 수 있다.

레시피 비법

• 어떤 대상을 픽셀로 그릴 때는 외곽선이나 눈·코·입 등 그 대상의 가장 핵심적인 생김새를 중심으로 단순화하여 그린다.

• 처음 그릴 때는 10~20픽셀 사이의 간단한 이미지로 연습해 본다.

※ 프로그램을 통해 만든 픽셀을 그리거나 작품으로 만들어보자!

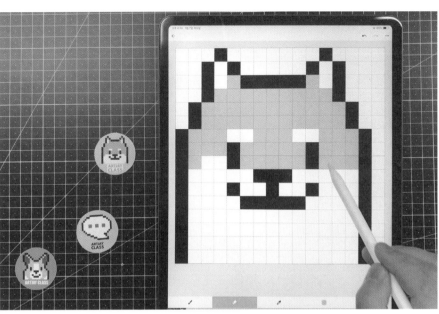

마커로 자신이 만든 픽셀 그려 보기

픽셀로 그립톡 만들기

Big Wave / 박정인 / 색연필 / 32×29cm

저작권 걱정 없는 무료 디자인 툴 '미리캔버스'를 활용한

가상의 'V-log 썸네일' 제작

 수업 레시피 ● 미리캔버스 사용 방법

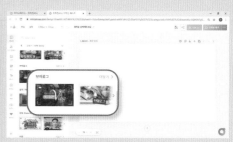

1. 크롬 브라우저에서 www.miricanvas.com을 실
 행하여 회원가입을 한다. 로그인한 후 [새 문서
 만들기]를 클릭한다.

2. 웹용-유튜브/팟빵-썸네일을 선택한다.

3. 여러 주제 중 '브이로그'를 선택한다.

|준비사항|

'실시간 수업을 통한 미리캔버스 프로그램 익히기' 또는 '교사가 사전에 프로그램에 대한 소개 영상을 제작'하여 준비해도 좋다.

레시피 비법

미리캔버스 프로그램의 장점은?
- 이미지와 폰트 등을 저작권 걱정 없이 활용할 수 있다.
- 학생들도 손쉽게 편집 디자인 영역을 체험할 수 있다.
- 발표 수업 자료 제작, 명함 제작 등 수업 이후에도 학생들이 실생활에서 다양하게 활용할 수 있다.

원격수업 시 활용도가 좋은 수업! 과제 제출은?
작품 제출 방법은 여건에 맞게 선택한다. 교사의 이메일, 패들렛, 구글 클래스룸, 구글 프레젠테이션, 단방향 제출 방법 또는 쌍방향 피드백이 가능한 제출 방법 등 다양한 방법으로 제출할 수 있다.

|수업 주제 제시|

영상을 제작하고 공유하는 1인 크리에이터가 되었다고 설정한다. 자신의 이야기를 담은 V-log를 제작한다면 어떤 주제를 담고 싶은지 생각해 본다. 그리고 시선을 사로잡는 썸네일을 디자인하기 위해 어떤 부분을 신경 써야 하는지 이야기를 나누어 본다. 이제 미리캔버스를 활용하여 썸네일을 제작해 보자.

|Key Point|

- 미리캔버스 사용법 익히기
 Tip 크롬 브라우저를 사용하여 www.miricanvas.com을 실행한다. 인터넷 익스플로러는 지원되지 않는다.
- V-log(브이로그), Thumbnail(썸네일) 등 용어 알기
- 스토리를 함축 및 요약하여 주제를 한 장면에 효과적으로 표현하는 능력 키우기

|도입|

V-log(브이로그)란?

비디오와 블로그의 합성어로 자신의 일상을 동영상으로 촬영한 콘텐츠를 말한다.

Thumbnail(썸네일)이란?

인터넷 홈페이지나 전자책(e북) 같은 컴퓨팅 애플리케이션 따위를 한눈에 알아볼 수 있게 줄여 화면에 띄운 것이다. 단순히 영상을 엄지손톱(썸네일) 크기로 줄여 놓는데 그치지 않고 미리보기로 진화하는 추세이다.

|참고| 재이쌤 미술캐리 유튜브 채널 동영상 썸네일

4. 나의 주제와 어울리는 썸네일이 있다면 선택하여 편집 준비를 한다.
 Tip 기존 썸네일을 편집하는 것이 아닌, 완전한 창작도 가능하다.

5. 사진, 요소, 텍스트, 배경 등 아이콘을 클릭하여 해당하는 부분을 수정하고 제작한다.
 Tip 각각의 색상, 크기, 각도, 폰트, 효과 등을 수정하여 제작할 수 있다.

6. 특히 자신이 갖고 있는 사진이나 직접 그린 그림 파일을 업로드하여 활용하면 제작자의 주체성이 업그레이드 된다.

7. 디자인이 완성되면 다운로드 받아 이미지를 저장한다. 이때 이미지 파일 형식, 해상도 등을 선택하여 저장할 수 있다.

Special logo design

수업 레시피

|준비사항|

- 온라인 수업: 교사의 수업 도입과 학생의 다양한 스페셜 로고 참고작 조사
- 등교수업: 아이디어 스케치를 시작으로 로고 디자인하기 (색연필, 마커, 사인펜, 태블릿)

|Key Point|

크리스마스, 설날과 같은 모두가 아는 기념일 뿐만 아니라 '지구의 날', '독도의 날', '장애인의 날' 같이 공휴일은 아니지만, 꼭 기억해야 한다고 생각하는 기념일을 위한 로고를 제작하면 보다 의미 있는 수업이 진행될 수 있다.

레시피 비법

- **'스페셜 로고'란?**

 기업 또는 단체의 기존 로고에 어떤 기념일의 의미를 담은 디자인이 더해진 특별한 로고

- **스페셜 로고의 유래**

 기념일 로고는 Google이 설립되기 전인 1998년, Google 공동 창립자인 Larry와 Sergey가 네바다 사막 의 버닝맨 축제에 참석하였음을 나타내기 위해 기업 로고를 장난스럽게 활용한 데서 비롯되었다. 당시 Google의 두 번째 'o' 뒤에 막대기 모양의 사람 그림을 그렸는데, 이는 Google 사용자들에게 창립자들이 '휴가 중'임을 코믹하게 전달하려는 시도였다. (출처: https://www.google.com/doodles/about)

- **태블릿으로도 제작 가능**

 태블릿과 전용 펜이 있다면 기기를 활용하여 그리는 수업도 좋다.

- **매달 교내 행사로 활용**

 학교 로고와 마크를 활용하여 기념일을 선정하고 스페셜 로고 디자인 공모전을 개최한다. 작품을 전시하면 의미 있는 하나의 행사가 된다.

〈할로윈〉　　〈크리스마스〉　　〈크리스마스〉

정월대보름

〈밸런타인데이〉　　〈크리스 마스〉　　〈환경의 날〉

Google

지구의 날 기념 로고
(출처: https://www.google.com/doodles)

광복절 기념 로고
(출처: https://www.google.com/doodles)

NAVER

2020년 상반기 우리나라 기념일 로고
(출처: https://logoproject.naver.com/special)

누군가의 새로운 생각과 도전으로 만들어진 것을 기념하는
'처음 프로젝트'
(출처: https://logoproject.naver.com/beginning)

카톡라이브 온라인 미술 수업

모든 수업 영상은 유튜브
"재이쌤 미술캐리"에서 참고하세요.

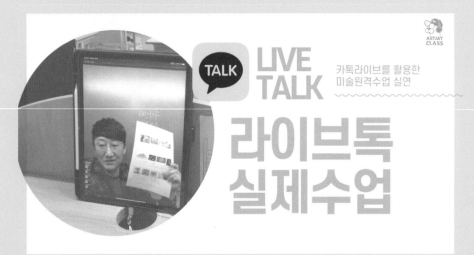

'라이브톡(Livetalk)'이란?

카카오톡 단체 대화방에서 실시간으로 1인 방송을 할 수 있는 기능이다. 실시간으로 카메라를 통하여 교사의 화면을 송출하고, 학생은 채팅을 통하여 참여한다. 유튜브나 인터넷 강의를 많이 접한 학생들에게는 굉장히 익숙한 방식이다. 사용이 간편하고 접속이 빨라 홈쇼핑이나 각종 방송에서 많이 활용되고 있다.

|라이브톡의 특징|

- 오픈채팅방에서는 사용할 수 없다.
- 일반 대화방에서 3인 이상일 때 가능하다.
- 다른 프로그램에 비해 접속 오류가 적은 편이며, 실시간 반응 속도가 빠르다.
- 핸드폰만 있으면 수업이 가능하며 별도의 인증 절차 없이 방송 참여도 간편하다.
- 영상 화면과 채팅창을 분리하여 간단한 PPT나 사진, 동영상 등을 보며 수업을 진행할 수 있다.

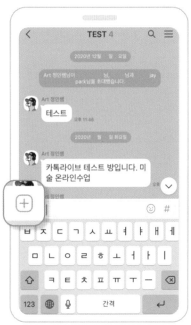

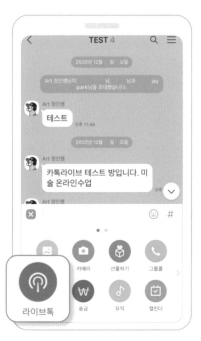

1. 단톡방 아래쪽 ⊕ 누르기

태블릿이나 컴퓨터의 경우는 메뉴 배열이 다를 수 있다.

2. 라이브톡 누르기

화면의 각도를 조정하고 방송을 준비한다.

3. 시작 화면에서 방송 대기하기

라이브톡 시작을 누르면 방송이 시작된다.

- 화면은 가로, 세로 모두 송출 가능하지만 채팅은 세로형으로 고정되어 있어서 세로로 방송을 진행하는 것이 학생들이 보기에 편리하다.
- 강의, 질문과 응답, 초성 퀴즈 등의 방법을 활용하여 수업을 진행한다.

- 영상과 채팅 화면을 분리해서 간단한 자료를 같이 보며 수업을 진행할수 있으므로 이론 수업에 적합하다.
- 채팅창에 전송된 자료를 학생들이 바로 저장할 수 있다.
- 영상 화면을 터치하면 원래 화면으로 되돌릴 수 있다.
- 교실 칠판을 활용하여 판서를 하면서 강의할 수 있다.

- 핸드폰이나 태블릿, 컴퓨터 등 카톡이 실행되는 기기에서는 모두 방송이 가능하다.
 Tip 핸드폰+삼각대+마이크를 사용하면 간편하게 안정적이고 품질 좋은 방송을 송출할 수 있으나, 핸드폰만 있어도 충분히 가능하다.

4. 방송 시작하기
① 위쪽 눈(◉) 모양의 아이콘에 현재 접속자 수가 표시되며 방송이 시작된다.
② 현재 보이는 화면 그대로 학생들에게도 영상이 송출된다.

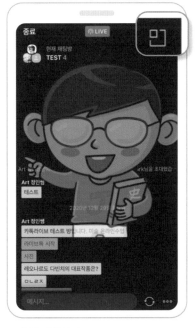

5. 수업 진행하기
① 오른쪽 위 네모(回) 아이콘을 누르면 영상과 채팅창이 분리된다.
② 학생은 채팅으로 수업에 참여하며, 방송과 질문의 형식으로 수업이 진행된다.

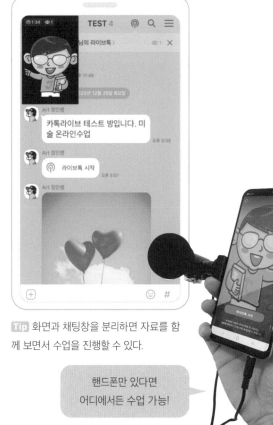

Tip 화면과 채팅창을 분리하면 자료를 함께 보면서 수업을 진행할 수 있다.

핸드폰만 있다면 어디에서든 수업 가능!

Google Puzzle Party

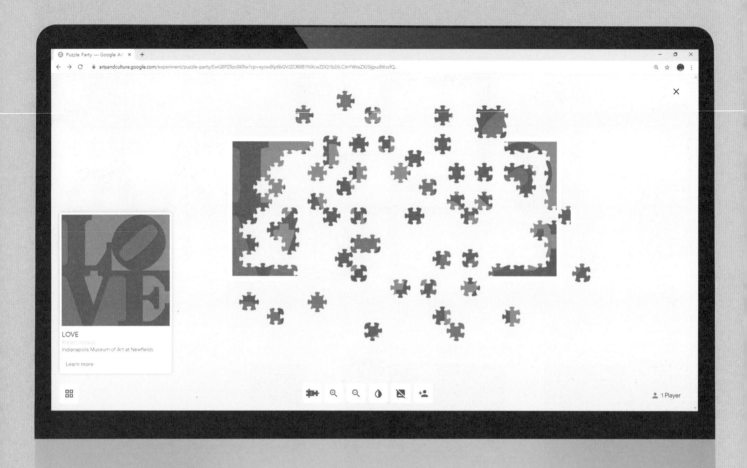

'구글 퍼즐 파티(Google Puzzle Party)'란?

• 구글 아트앤컬처에서 제공하는 퍼즐 프로그램으로 다양한 스마트 기기로 접속이 가능하다.

• 1인에서 여러 명이 참여하여 협업이 가능하다.

• 난이도별로 퍼즐 조각 수가 달라지며 작품에 대한 학습과 즐거움을 동시에 얻을 수 있다.

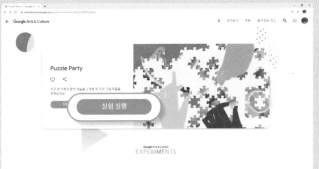

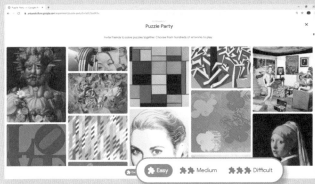

1. 구글 아트앤컬처를 검색하여 구글 퍼즐에 접속한다.

2. 파란색 버튼 실험 실행 을 클릭한다.

3. 학생들 수준에 맞게 난이도 세 단계 중 하나를 선택한다.

4. 다양한 명화 중 원하는 작품을 클릭한다.

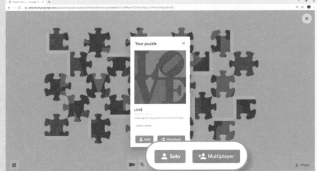

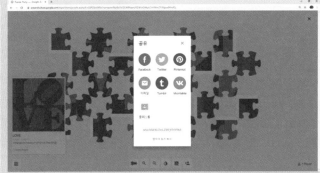

5. Solo와 Multiplayer 중 하나를 선택한다.

Tip Solo는 개별과제형으로, Multiplayer는 협력학습에 적당하다.

6. Multiplayer를 클릭하면 공유할 수 있는 다양한 방법이 팝업으로 나타나며, 주소를 복사하여 초대하는 것도 가능하다.

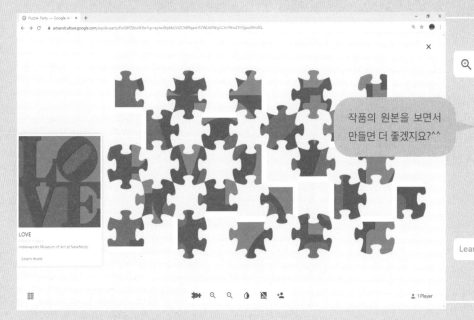

작품의 원본을 보면서 만들면 더 좋겠지요?^^

|퍼즐 버튼 설명|

· 크기 조절: 퍼즐들의 크기를 크게 혹은 작게 조절할 수 있다.

· 반전: 배경이나 작품을 어둡게 또는 밝게 변경할 수 있다.

· 배경: 작품의 원본을 볼 수 있다.

· 퍼즐 조각 모양: 이 조각 버튼이 떨어져 있으면 조각들이 하나씩 움직이고, 붙어 있으면 옆에 붙은 조각과 함께 이동된다.

· 멀티플레이어

· 런 모어(더 배우기): 초고화질로 볼 수 있고, 증강현실 버전, 스트리트 뷰 버전 등 실제처럼 작품 감상이 가능하다.

7. 퍼즐 옮기는 방법 등을 설명한 후 PLAY!!

너는 어디에 그리니? 나는 컴퓨터에 그린다!

레시피

1. 구글 클래스룸 클래스 생성하기

2. 수업 설정하기

예시 작품을 미리 만들어두면 학생들이 더 쉽게 이해할 수 있다.

Tip 예시 작품은 보기 권한만!

3. ZOOM에서 툴 박스 설명하기

원근감을 위한 채도와 크기의 변화를 설명한다.

4. 진행 상황 확인하기

① 학생 개인별 진행 상황이 실시간으로 보이므로 즉각적인 피드백이 가능하다.

② 활동 기록들이 번호순, 날짜순 등으로 보기 쉽게 자동 정리되므로 성적 처리 및 생활기록부 입력 등으로 활용하기 쉽다.

5. 피드백하기

메뉴 바 중 [댓글 추가]를 통해 학생과 실시간으로 소통할 수 있다.

명화를 활용한 공익광고 포스터 디자인

|수업 전 준비사항|

수업 전 설정

1. 구글 클래스룸 생성하기

2. 수업 설정하기

3. 학습자 초대하기

4. 수업 만들기

기초 역량 사전 수업

1. 구글 드로잉, 또는 프레젠테이션으로
 점, 선, 면 등의 기초 작업하기

2. 이미지 검색하기

3. 이미지 크기 변형 및 편집하기

ZOOM 사용 방법은 24페이지를 참고해 주세요!

멍멍! 저는 장난감이 아닙니다.

동물학대방지캠페인

무분별한 자연 훼손은 언젠가는 자연뿐 아니라
사람 또한 망칠 것입니다.

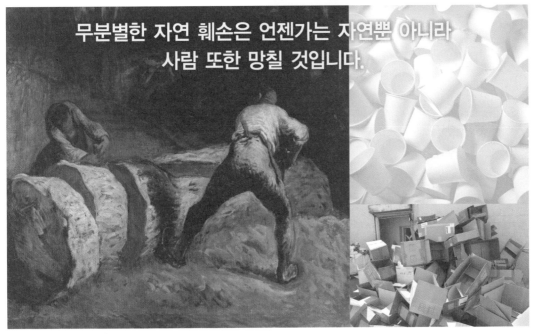

미래를 꿈꾸는 명함

Hye Young

010.123.1234

 레시피

|준비물| 이미지 파일, 포토샵 혹은 사진 편집 앱, 참고자료

• 이미지 파일: 본인의 희망 진로를 반영하고 있는 이미지

• 편집: 포토샵 혹은 사진 편집 앱

1. 새로운 캔버스 생성- 포토샵 : 파일 → 새 창 열기

① Width / 폭: 90mm, Height / 높이: 50mm

② Resolution / 해상도: 300

③ Color Mode: CMYK Color

2. 테두리 그리기

① 전체 선택: Ctrl + A

② 편집 → 획

③ 1px → 안쪽

④ 전체 선택 해제(선택 툴로 화면 클릭)

3. 캔버스 크기 조정하기

① 이미지 → 캔버스 사이즈

② 92mm×52mm로 설정한다.

③ 캔버스가 커지면서 재단선이 보인다.

4. 이미지 가져오기

이동 툴로 작업한 이미지를 끌어온다.

5. 이미지 조정 및 편집하기

① 이미지 크기 자유 변형: Ctrl + T

② 글씨 쓰기: T 툴로 직접 작성하거나 캘리그라피를 스캔해서 사용한다.

6. 이미지 저장하기

① 원본: 파일 → 저장(○○○ 명함1.psd)

② 복사본: 다른 이름으로 저장(○○○ 명함1.jpeg)

Tip psd vs. jpeg

• psd: 용량이 크고 한글로 불러올 수 없으나, 편집이 가능하다.

• jpeg: 한글로 불러올 수 있으나, 편집이 불가능하다.

45

반티 디자인

왕관(이모티콘) 그림을 활용하여 '우승'의 의미를 표현하였다. →

또한 우리반이 11반이기 때문에 'winner'에서 'i' 부분을 11 (숫자)로 바꿔서 우리반이 우승한다는 의미를 나타내었다.

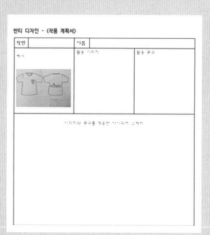

수업 레시피

|준비물| 작품 계획서, 필기도구, 도화지, 채색 도구, 참고자료

반티 디자인 - (작품 계획서)

학번		*이름		
메모		활용 이미지		활용 용구

시기지와 용구를 적용한 아이디어 스케치

1. 작품 계획서 쓰기(표현 전략)

- 창의적인 부분은?
- 어떤 매체와 자료를 활용할까?
- 디자인 요소와 원리를 어떻게 적용할까?
- 어떤 재료와 용구를 선택하여 어떻게 활용할까?
- 주제를 효과적으로 표현하려면?
- 작품의 완성도를 높이는 방법은?

특징 : 멜빵, 스마일 ☺
바람개비

우리반 의 밝고 해맑은 특징을 표현하기 위해
멜빵바지 , 스마일 을 사용했다
또 해맑은 느낌을 주고 싶어 바람개비를 추가했다

 반티를 찾아서
김보연054 · 12월 11일

1. 우리반 반티로 선정하고 싶은 디자인의 제목과 그 이유는?

2. 편지 플러스 디자인의 제목은? 어떤 부분이 가장 기억에 남나요?

3. 가장 독특한 디자인의 제목은? 어떤 부분이 인상적이였나요?

김민석21115 12월 11일

1. 모래시계: 2와 11이라는 숫자에 가장 좋은 의미를 부여
2. 등나무: 등나무의 꽃말인 결속이라는 의미가 와닿았다
3. 불주먹: 색감과 디자인이 눈에 잘 띈다

2. 스케치 및 채색하기

3. 작품 발표하기
작성한 내용을 바탕으로 친구들에게 디자인 의도
를 발표한다.

4. 피드백하기
구글 클래스에 질문하기를 올려 친구들의 의견을
수렴한다.

나와 닮은 동물 만들기

모바일용 앱을 활용하여 나를 닮은 동물을 탐색하고,
오브제를 활용하여 작품을 제작해 보자.

나를 닮은 동물 탐색하기

1. 모바일용 앱을 활용한다.
2. 자신의 외모뿐만 아니라 성격, 행동의 특징 등 다양한 요소를 고려한다.
3. 내가 생각하는 나를 닮은 동물, 다른 사람들이 생각하는 나를 닮은 동물을
 참고한다.

Tip 수업과 관련 있는 모바일용 앱 사용 방법을 알아보고 활용하자.

모바일용 앱

(IOS)
동물의 얼굴 진단

(안드로이드)
동물상 테스트

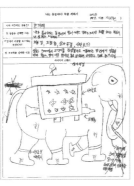

1. 나를 닮은 동물 탐색하기

① 모바일용 앱을 활용한다.

② 나의 외모, 성격, 행동의 특징 등을 생각한다.

③ 친구, 가족 등 주변 사람 들에게 물어본다.

2. 작품 계획서 작성하기

오브제를 정하고 아이디어를 스케치한다.

3. 형태 만들기

지점토와 오브제를 활용하여 형태를 만든다.

4. 채색하여 완성하기

물감으로 채색하여 완성 한다.

5. 작품 발표하기

ZOOM, TEAMS 등을 활용 하여 작품을 발표한다.

레시피 비법

- 척추동물(포유류 등)뿐만 아니라 무척추동물 (연체동물 등)까지 다양한 동물을 활용한다.
- 동물의 다양한 사진을 찾아보고 특징을 파악 한다.
- 동물의 특징 표현에 효과적인 오브제를 사용 한다.

● 모바일용 앱(IOS) '동물의 얼굴 진단' 사용법

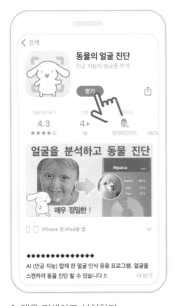

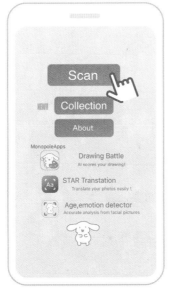

1. 앱을 검색하고 설치한다.

2. 앱을 실행하고 Scan을 누른다. 이후 카메라가 활성화되면 얼굴을 비춘다.

3. AI(인공지능)가 얼굴을 분석하여 동물을 찾는다.

4. 매칭한 동물은 Collection에 저장 된다.

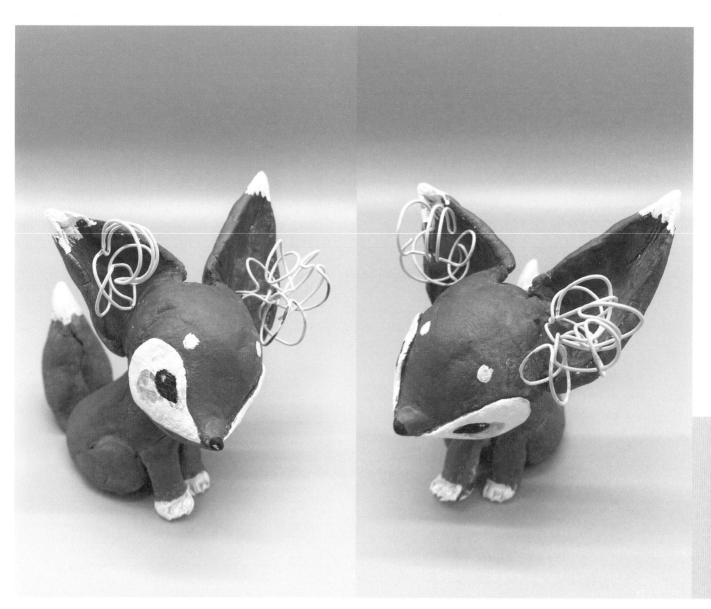

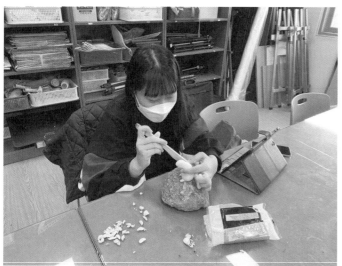

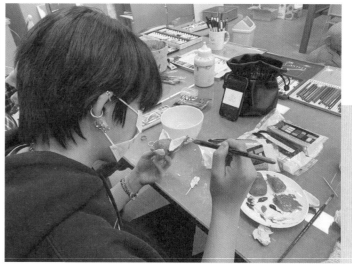

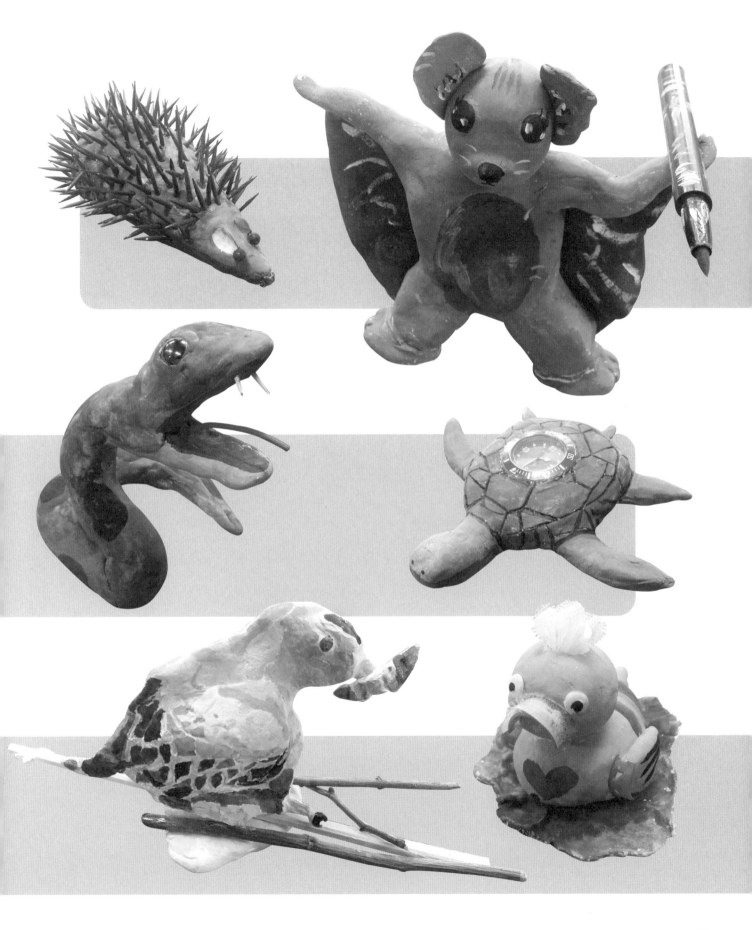

구글 사이트 만들기

|준비물| 구글 계정

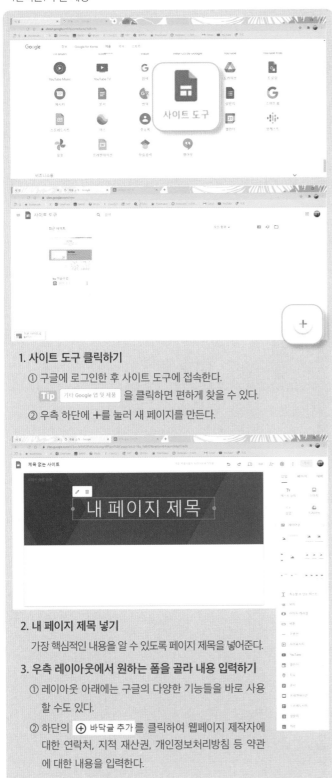

1. 사이트 도구 클릭하기

① 구글에 로그인한 후 사이트 도구에 접속한다.

Tip 기타 Google 앱 및 제품 을 클릭하면 편하게 찾을 수 있다.

② 우측 하단에 +를 눌러 새 페이지를 만든다.

2. 내 페이지 제목 넣기

가장 핵심적인 내용을 알 수 있도록 페이지 제목을 넣어준다.

3. 우측 레이아웃에서 원하는 폼을 골라 내용 입력하기

① 레이아웃 아래에는 구글의 다양한 기능들을 바로 사용할 수도 있다.

② 하단의 ⊕ 바닥글 추가 를 클릭하여 웹페이지 제작자에 대한 연락처, 지적 재산권, 개인정보처리방침 등 약관에 대한 내용을 입력한다.

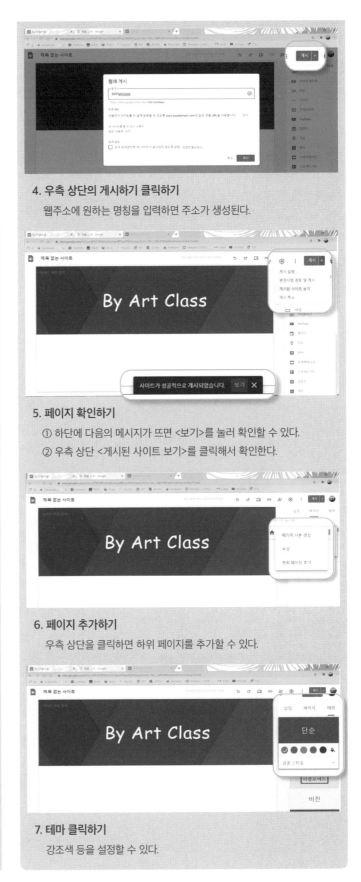

4. 우측 상단의 게시하기 클릭하기

웹주소에 원하는 명칭을 입력하면 주소가 생성된다.

5. 페이지 확인하기

① 하단에 다음의 메시지가 뜨면 <보기>를 눌러 확인할 수 있다.

② 우측 상단 <게시된 사이트 보기>를 클릭해서 확인한다.

6. 페이지 추가하기

우측 상단을 클릭하면 하위 페이지를 추가할 수 있다.

7. 테마 클릭하기

강조색 등을 설정할 수 있다.

피그마로 말레비치 따라하기

수업 레시피

|준비물| 이메일 주소
1조원이 넘는 그림 "검은 사각형"
Kazimir Severinovich Malevich (출처: 온라인 쉼터)

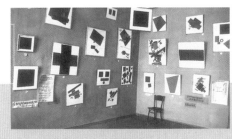

1. http://figma.com/ 접속하기
① 나의 이메일로 계정을 만든다.
② 이메일에 접속해서 메일을 확인한다.
③ 환영 문구를 확인한다.

2. 캔버스 열어보기
① 우측 상단에 ＋ 버튼을 눌러본다.
② Blank canvas를 선택하고 Create File을 누른다.

3. 사각형 그려보기
① 드래그하면 원하는 크기로 만들 수 있다.
② 그리드가 필요할 때는 우측 레이어 그리드를
 활용한다.

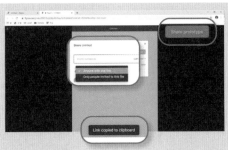

4. 완성된 작품 공유하기
① 우측 상단에 플레이 버튼을 누른다.
② 잠시 기다렸다가 다음 화면으로 넘어가면
 Share prototype를 클릭한다.
③ Anyone with the link를 클릭하면 카피가 되었
 다는 메시지가 보인다.
④ 공유하고 싶은 곳에 Ctrl + V를 눌러주면 주소
 가 나타난다.
⑤ 단어에 링크 주소를 넣어준다.

그림 그려 주는 AI Midjourney

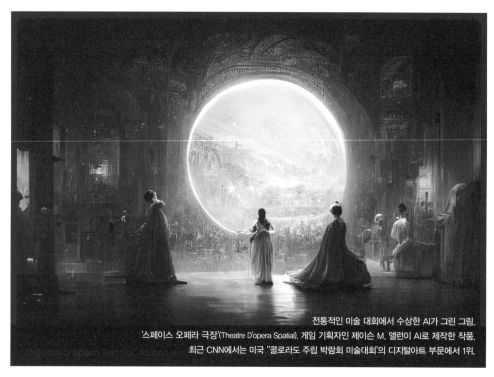

전통적인 미술 대회에서 수상한 AI가 그린 그림.
'스페이스 오페라 극장'(Theatre D'opera Spatial), 게임 기획자인 제이슨 M. 앨런이 AI로 제작한 작품.
최근 CNN에서는 미국 "콜로라도 주립 박람회 미술대회"의 디지털아트 부문에서 1위.

'Midjourney란?

최근 기업들이 AI 이미지 생성기를 경쟁적으로 만들어 내는 가운데 미드저니는 문자를 입력하면 이미지를 만들어 준다. 미리 준비된 틀에 맞춰 찍어내는 것이 아니라 작성한 단어에 맞춰 다양한 스타일의 이미지를 그린다. 디테일에서 다소 아쉬운 면이 있지만, 의도한 것에 가까운 이미지를 만든다. 현재 디스코드를 통한 무료 데모 버전을 이용할 수 있다.

 수업 레시피

1. 미드저니 홈페이지에 접속한다.

❶ https://www.midjourney.com/home/ 포털 사이트에 midjourney를 검색 후 홈페이지 beta 버전에 입장한다.

❷ 디스코드 채팅 앱으로 명령어가 전송되고 결과물을 전송 받는 형태이므로 디스코드 앱을 깔아야 한다.

2. 다른 사람들에게 불릴 사용자명을 정한다.

3. 생년월일을 입력한다(AI 확인 후).

4. E-mail 주소, 비밀번호를 등록한다.

❶ 계정 등록을 하지 않는 경우도 사용 가능하므로, 가입은 나중으로 미루고 일단 먼저 시작한다.

❷ 계정을 등록하면 횟수 제한이 있으므로 주의! 계정 등록하고 유료 회원에 가입할 수 있다.

5. 입장 후 newbies로 시작하는 방에 접속한다(newbies-108에서 숫자는 채팅 방 안에 참가한 인원수).

6. 채팅창에 /i (슬러시, 아이)를 입력한 후 엔터를 친다.

❶ 그림의 서술을 영어로 입력하면 (키워드 or 문장) 4장의 그림이 그려진다.

❷ 설명은 자세할수록 좋다. 키워드가 자세하지 않으면 내가 원하는 결과물에 도달하지 못할 수도 있다.

❸ U1 U2 U3 U4는 업스케일링(고화질) 요청 버튼, V1 V2 V3 V4는 해당 그림의 다른 구도로 4가지 요청 버튼이다.

The rabbit with cute eyes is reading a book in the forest.

Very fantastic forest and lovely lake, Beautiful illustration

U2 요청 버튼

V2 요청 버튼

스페이셜로 메타버스 전시관 만들기

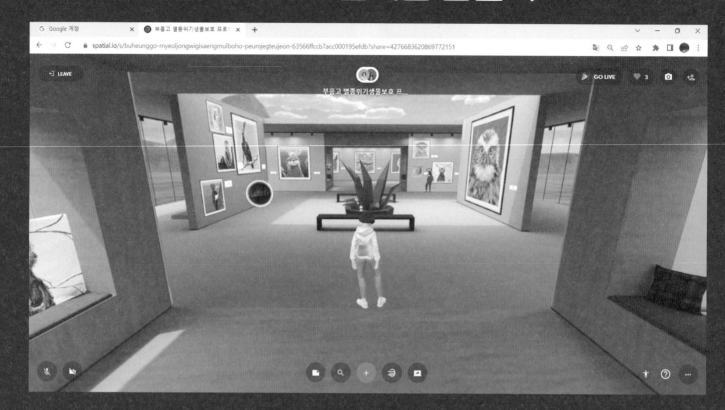

메타버스 플랫폼 스페이셜에서는 별도의 가상·증강현실(VR·AR) 기기 없이도, 이용자가 PC와 모바일에서 단순 조작만으로 NFT 작품을 거래하거나 공유할 수 있으며, 자신의 작품을 포트폴리오화 할 수도 있다. 웹 카메라 얼굴 인식 후 실제 모습과 유사한 3D 아바타가 만들어지며, 상하좌우 순서대로 키보드 W, S, A, D 버튼을 누르면 조작할 수 있다. C를 누르면 손뼉을 치고, 1~5 버튼으로는 아바타를 춤추게 할 수 있다. 매력적인 메타버스의 세계로 출발!

|준비사항|

PC, 학생 작품 사진 파일

|주의사항|

• 전시회를 오픈하고 인터넷 주소를 공유 시 선정적이거나 폭력적인 메타버스 방이 오픈되어 있을 수 있으므로 다른 오픈된 방을 감상할 때에는 신중하게 참여할 수 있도록 교육한다.
• 온라인 예절을 지키며 감상할 수 있도록 한다.

계정 생성하기

구글, 메타마스크, 애플, 마이크로소프트 등의 계정이 있다면 쉽게 로그인할 수 있다.

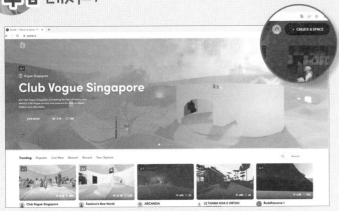

1. 오른쪽 상단의 ⊕ `+ CREATE A SPACE` + CREATE SPACE를 클릭한다.

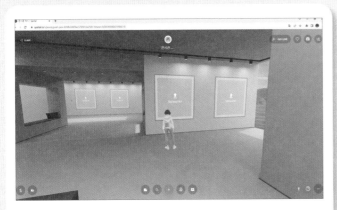

3. 업로드 아트라고 되어 있는 액자를 클릭한다.

|이미지 업로드 방식의 종류|

• **RECENT** : 최근에 작업했던 사진들을 선택 가능
• **SKETCHFAB** : 스케치팹 사이트로 연결되어 선택 가능
• **NFTS** : NFT 작품들을 선택 가능
• **INTEGRATIONS** : NFT등 다양한 곳으로 통합 연결 가능
• **UPLOAD** : 내 컴퓨터나 드라이브에서 직접 업로드

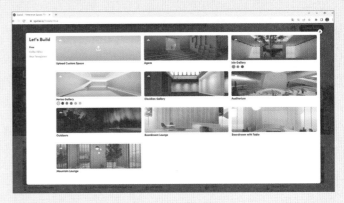

2. 무료로 제공되는 공간이므로 목적에 맞게 고른다.

4. 이미지를 업로드한다. 컴퓨터나 외부 드라이브에 저장된 이미지를 가져오고 싶다면 `SELECT FROM YOUR DEVICE` 를 클릭한다.
 ❶ 파일 열기- 이미지 선택
 ❷ 비어 있는 액자에 이미지를 모두 선택하여 넣는다.

사러니 숲길에서

5. 이미지 제목 및 이름을 넣는다.
 ❶ 이미지가 들어간 액자를 클릭한다.
 ❷ ⚪⚪⚪⚪ 중 information ⚪ 클릭하기
 ❸ 오른쪽 옆에 뜬 정보창의 NAME에 이미지 제목, 이름 등을 넣는다.
 ❹ 100자까지 설명글을 넣을 수 있다.
 ❺ 아래 SAVE를 클릭하면 옆에 흰 바탕의 설명글을 볼 수 있다.

• 다른 곳으로 이동하거나 이 공간을 떠날 때 클릭한다.

• 나의 음향에 대한 외부 송출 여부를 선택할 수 있다.

• 나의 영상에 대한 외부 송출 여부를 선택할 수 있다.

• 라이브로 방송을 하고자 할 때 클릭한다.

• 호응을 보내고자 할 때 클릭한다. .

Take a photo — 현재 장면을 캡처하고자 할 때
Record a video — 현재의 영상을 녹화하고자 할 때
Filming mode — 카메라 세부 세팅이 필요할 때

• 공유하고자 할 때

• 아바타 사용자 정의 : 아바타의 세부적인 디자인을 변경하고자 할 때

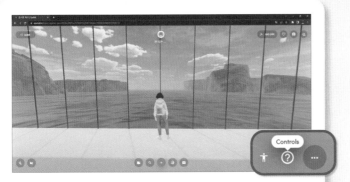

• 통제 수단

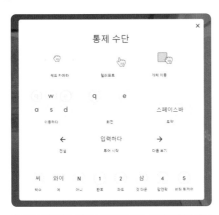

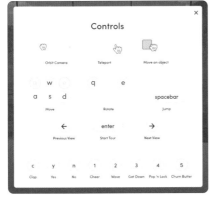

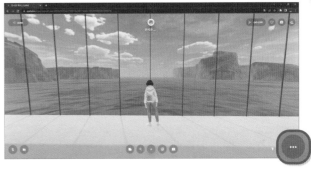

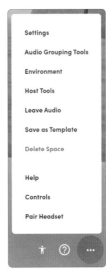

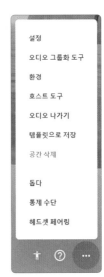

• **설정** : 공간 오디오, 자동 저장, 고급 변환 컨트롤, 시네마 모드 설정, 오디오 카메라 세부 설정, 화면 공유 화질, 프레임 속도 등을 설정할 때
• **오디오 그룹화 도구** : 여러 오디오 출력을 하나의 변환 그룹으로 그룹화하여 1개의 오디오를 전용 출력하고자 할 때
• **환경** : 세부 디자인 환경을 변경하고자 할 때
• **호스트 도구** : 호스트가 참가자에 대한 세부 설정을 변경하고자 할 때
• **템플릿으로 저장** : 보고 있는 화면을 캡처하고자 할 때
• **돕다** : 기타 세부적인 정보를 더 얻고자 할 때

아바타 만들기

스페이셜 내 생성된 '프로필 피커(Profile Picker)'를 활용해 40개의 신체 모양과 복장, 헤어스타일 중 원하는 영역을 선택해 아바타를 만들 수 있다. 얼굴도 기존 실제 사진을 바탕으로 한 옵션과 레디 플레이어 미 일러스트 기반의 캐릭터 옵션 가운데 고를 수 있다.

Sticky note

❶ 글을 작성할 수 있다. 한 번 작성하여 생성된 글박스는 글의 내용이 수정되지 않는다.

❷ 이미지와 마찬가지로 X, Y, Z축 및 스케일, 회전 등을 할 수 있어 원하는 곳에 배치할 수 있다.

Search or URL

다른 웹 사이트 검색이 가능하다.

Add content

최근의 추가 콘텐츠, 물건, 스케치팹, NFT, 템플릿, 통합, 업로드 등 다양한 방법으로 콘텐츠를 추가하여 구성할 수 있다.

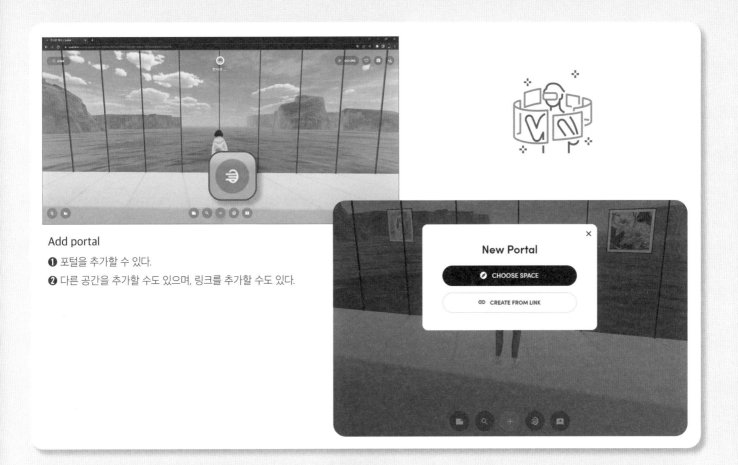

Add portal

❶ 포털을 추가할 수 있다.

❷ 다른 공간을 추가할 수도 있으며, 링크를 추가할 수도 있다.

Share screen

❶ 정보를 선택하여 공유할 수 있다.

❷ 자신이 보고 있는 화면이나 열려 있는 창 중에서 세부적인 창을 선택할 수 있다.
탭을 선택하여 공유할 수도 있으며, 오디오 공유도 선택할 수 있다.

METAVERSE

오프라인 수업

classes offline

감성 토퍼 만들기

모든 수업 영상은 유튜브
"재이쌤 미술캐리"에서 참고하세요.

수업 레시피

Topper

토퍼는 원래 Cake Topper라고 해서 케이크 위에 축하 문구를 장식하는 용도로 사용되었으나
요즘은 앨범 촬영, 학급 행사 사진 소품, 여행 기념사진용 등으로 다양하게 사용되고 있다.

1. PP용지에 스케치하기

① 네모 모양으로 틀을 먼저 그리고 틀의 위아래 또는 안쪽에 추가할 그림을 스케치한다.

② 스케치할 때 네모 아래쪽은 나중에 모양펀치를 찍어야 하므로 다른 테두리보다 2배 넓게 공간을 남긴다.

2. 오려내기

가위로 외곽선이나 큰 곳부터 오리고, 칼은 세밀한 부분을 오려낸다.

3. 모양펀치로 모양 찍기

① 하트나 별표, 리본무늬 같은 모양을 1~2개 정도 아래쪽에 찍고 완성한다.

② 모양펀치는 체중을 실어 한번에 콱 찍어낸다.

4. 막대기 붙이기

① 토퍼는 어느 정도 탄력이 있어 손으로 모서리를 잡고 촬영할 수 있지만 긴 막대기를 추가로 붙이면 더 편리하다.

② 막대기는 토퍼에 붙일 공간을 고려하여 최소 20cm 이상 길이를 사용하는 것이 적당하다.

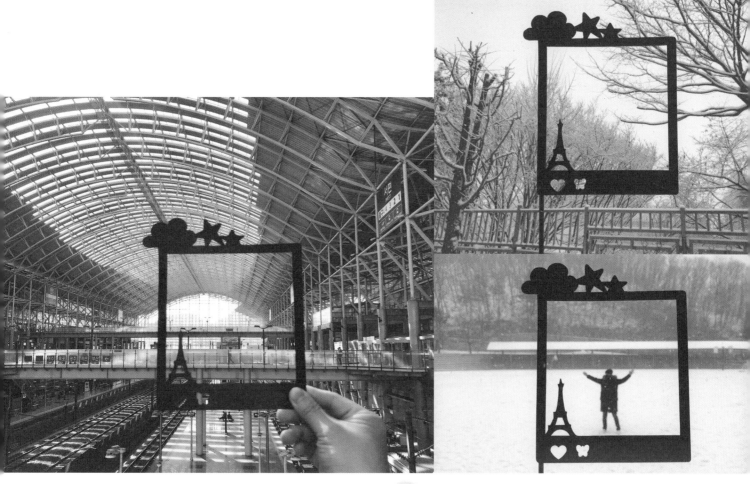

PVC/PP 제본용지

- 스프링 노트나 제본용 책자의 표지로 사용되는 얇은 플라스틱 재질이다.
- 투명, 반투명, 불투명 등 종류와 색상이 다양하다.

모양펀치

- 펀치는 일반적으로 종이용이라서 너무 소형을 사면 PP용지를 뚫는 데 적합하지 않다. 중형을 구입하는 것을 추천한다.
- 펀치 모양이 너무 복잡하면 제대로 뚫리지 않는 경우가 많다. 하트, 리본, 별 정도의 단순하고 면적이 큰 모양의 펀치 1~2개를 사용하는 것이 적합하다.

|준비물| PVC/PP 제본용지, 모양펀치, 칼, 가위, 연필, 지우개, 참고자료, 기타(글루 건, 핫바스틱)

레시피 비법

- 네모 모양 틀의 크기는 너무 커지면 손으로 들고 있기 어렵다. 또 너무 작으면 사진 찍을 때 네모 안의 공간이 없으므로 오른쪽과 같은 크기가 적당하다.

- 토퍼는 주로 여행이나 기념일에 사용하는 경우가 많으므로 분위기에 맞는 적절한 그림을 사용하는 것이 좋다.
- 너무 복잡한 그림은 오릴 때 어려우므로 피하는 것이 좋다.

그립톡 만들기

모든 수업 영상은 유튜브
"재이쌤 미술캐리"에서 참고하세요.

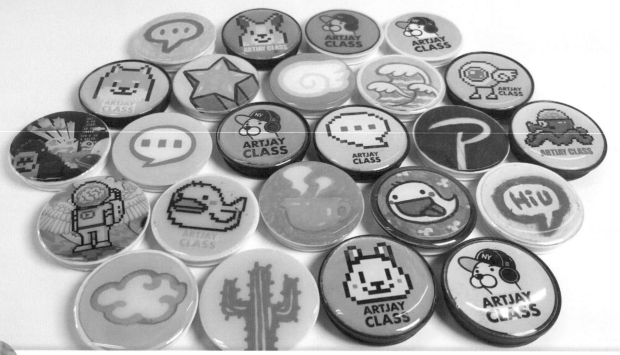

수업 레시피

※ 여러 가지 재료로 직접 그려 보자.

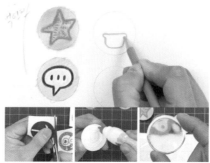

1. 그립톡에 직접 그리기

|준비물| 네임펜, 컬러매직, 페인트 마커, 아크릴 마커, 아크릴 물감

① 아크릴 물감과 아크릴 마커는 덧칠하면서 두께에 의한 요철이 생기는 것을 주의하여야 한다.

② 간편하지만 스크래치에 약할 수 있어 마감재를 발라주면 좋다.

2. 종이에 그리고 오려 붙이기

|준비물| 연필, 색연필, 볼펜, 사인펜, 마커, 네임펜, 오일 파스텔

한글 워드에서 미리 그립톡 용지를 만들어 출력하거나 A4용지에 원형자를 이용하여 크기에 맞는 원을 그리고 주제를 그린다.

Tip 그립톡 용지는 한글에서 '편집'-'도형'-'그리기개체'-'원형'을 선택하여 그린 후 복사하여 출력한다.

3. 사진이나 그림을 오려 붙이기

사진이나 그림을 오려 붙이거나 직접 디지털 작업을 한 후 출력하면 깔끔한 결과물을 얻을 수 있다.

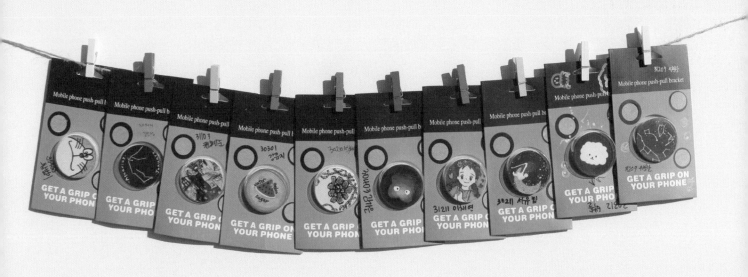

|준비물| 그립톡, 에폭시 스티커, 그리기 재료, 가위, 목공풀, 만능풀, 원형자, 참고자료

 그립톡

- 그립톡은 테두리가 있는 38mm, 테두리가 없는 40mm 두 가지 종류가 있다.
- 그립톡은 흰색과 검은색 두 가지가 있다. 종이를 오려 붙일 경우는 상관없지만 아크릴 물감 등으로 직접 그리거나 레진을 사용하여 마감할 경우에는 바탕색이 비쳐 보일 수 있어 흰색을 사용하는 것이 좋다.

투명 원형 에폭시 스마트톡 스티커

그립톡 사이즈와 에폭시 스티커 사이즈를 꼭 맞춰 구입해야 한다.

Ⓜ 그립톡 38mm-스티커 38mm

|재료별 특징|

색연필 스티커를 붙이고 나면 색연필의 색채는 약간 연하게 보이므로 진하게 색칠할 필요가 있다.

유성 색연필 유성 색연필은 색채의 변화는 차이가 없으나 연필의 굵은 입자가 잘 보이므로 촘촘히 색칠할 필요가 있다.

오일 파스텔 오일 파스텔(크레파스)은 스티커를 붙이기 전에 입자의 찌꺼기를 제거해야 깔끔하게 붙일 수 있다.

사인펜 사인펜은 색칠한 터치가 잘 드러나므로 칠하는 속도를 조절할 필요가 있다.

마커펜 마커펜은 밝은 색채를 칠할 때 색과 색 사이의 경계가 섞여 보이는 현상이 있다. 어두운 색으로 테두리를 그려 주거나 두께가 있는 종이를 사용하면 이 현상을 감소시킬 수 있다.

색연필
color pencil

유성 색연필
oil color pencil

오일 파스텔
oil pastel

사인펜
sign pen

마커펜
marker pen

아크릴
acrylic

아크릴 페인트 마커
acrylic marker

Resin Art

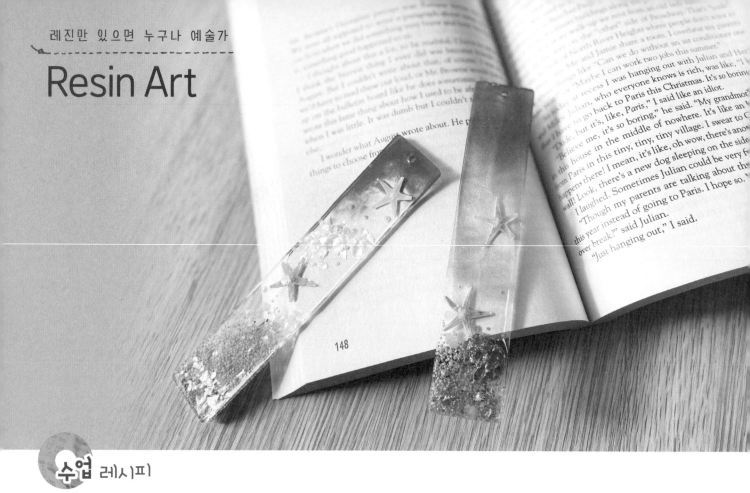

수업 레시피

● 레진을 이용한 그립톡 제작 방법

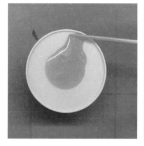 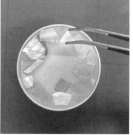 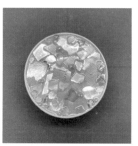 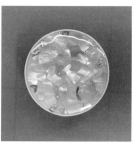

1. 그립톡 디자인 선정 후 1차 레진 바르기

① 그립톡 위에 레진을 얇게 바른다.

② 1차 레진을 두껍게 바르면 파츠를 원하는 위치에 고정시키기 어렵다.

③ 색을 넣고 싶은 경우 레진과 조색제를 먼저 섞은 후 원하는 위치에 바른다.

2. 원하는 파츠로 꾸미기

그립톡 위에 원하는 파츠, 스티커 등을 붙여 꾸민다.

3. 1차 레진 건조시키기

① 파츠를 올린 후 그 위에 레진을 바로 다시 부으면 파츠들이 섞이게 되므로 1차로 레진을 건조시킨다.

② 크리스탈 레진일 경우 자연 경화(1~2시간) / UV 레진일 경우 램프에 넣어 경화(2~3분)

4. 2차 레진 붓기

① 1차 건조된 그립톡 위에 2차 레진을 붓는다.

② 테두리 밖으로 넘치지 않도록 주의한다.

5. 건조 후 완성하기

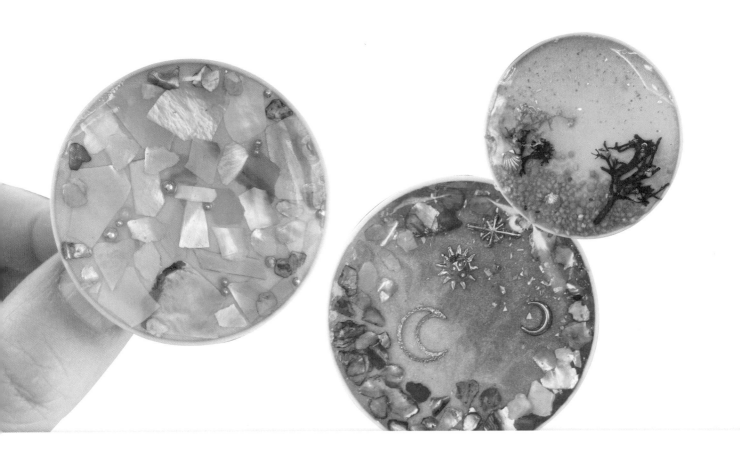

|준비물| 레진(크리스탈이나 UV), 착색제(파우더형이나 액체형), 다양한 파츠, 1회용 비이커나 종이컵, UV 램프(UV 레진 사용 시), 실리콘 장갑, 스틱, 핀셋 등
Tip 만드는 작품에 따라 그립톡, 책갈피 몰드, 팔찌 틀 등 다양한 재료들을 사용하면 된다.

● 레진을 이용한 책갈피 제작 방법

1. 책갈피 디자인 구상하기

2. 1차 레진 붓기
① 레진에 조색제를 넣어서 종이컵에 섞는다.
　Tip 빠르게 섞으면 기포가 형성되므로 한쪽 방향으로 천천히 섞는다.
② 책갈피 몰드에 레진을 붓는다.
③ 몰드 높이를 생각해서 1/2 정도만 붓는다.

3. 다양한 파츠를 이용하여 꾸미기
레진 위에 원하는 파츠, 스티커 등을 붙인 후 건조한다.

4. 2차 레진 붓기
① 1차 레진이 조금 굳으면 위에 원하는 파츠들을 올려주고 그 위에 2차 레진을 붓는다.
　Tip 레이어가 있는 작품을 만들 수 있다.
② 2차 레진을 부을 때는 틀 위로 넘치지 않게 조금씩 부어야 한다.

5. 몰드에서 떼어내기
① 12시간 이상 건조 후 단단히 굳은 것을 확인하고 몰드에서 떼어낸다.
② 취향에 따라 예쁜 끈을 달아준다.
③ 사포를 이용하여 마감 처리를 해주면 훨씬 깔끔한 작품을 만들 수 있다.

레진 재료 사용 시 주의할 점!

- 반드시 환기가 잘 되는 곳에서 진행한다.
- 주제와 경화제의 비율이 맞지 않으면 오랜 시간이 지나도 굳지 않으므로 비율을 정확히 측정한다.
- 덜 굳은 상태에서 자꾸 떼내려다 보면 작품에 주름이 생기므로 완전히 굳은 후 뗀다.
- 손에 레진이 묻지 않도록 반드시 장갑을 착용한다.
- 면적이 넓은 몰드 사용 시 가능하면 크리스탈 레진을 사용한다.
 Tip UV 레진을 사용하여 램프에 구우면 열에 의해 레진이 틀어질 수 있다.

조색 시 주의할 점!

- 착색제는 미리 종이컵이나 비이커에 넣어 섞은 후 사용하는 것이 좋다.
- 파우더형 조색제 사용 시 주제, 경화제, 색소를 동시에 섞을 경우 가루가 덩어리질 수 있으므로 가루가 다 녹을 때까지 잘 섞어준다.
- 빠르게 섞으면 기포가 형성되므로 한쪽 방향으로 천천히 섞어준다.
 Tip 처음 저을 때는 불투명하지만 젓다 보면 투명해지므로 그때까지 저어주면 된다.

 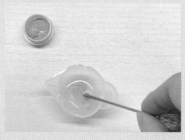 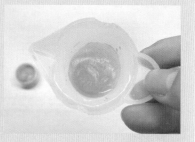

레진 공예 재료 및 주의사항

UV 레진 VS 크리스탈 레진

UV(자외선) 레진
- UV 램프를 사용해서 경화시키는 레진이다.
- 장점: 빠른 시간에 경화된다(2~5분).
- 단점: 한번에 1~2개만 구울 수 있어 많은 작품을 동시에 진행할 수 없다.

크리스탈 레진
- 주제와 경화제를 2:1로 섞어서 사용한다.
 Tip 제작사에 따라 섞는 비율이 다르므로 주의!
- 실온에서 자연 경화된다.
- 장점: 별도의 램프가 필요하지 않으며, 많은 작품을 동시에 진행할 수 있다.
- 단점: 경화 시간이 오래 걸린다(12시간 이상).

파우더형 조색제 VS 액체형 조색제

파우더형
- 가루로 되어 있어 필요한 만큼 덜어서 사용한다.
- 잘 섞지 않으면 가루가 덩어리질 수 있으므로 골고루 섞어 사용한다.
- 섬세한 색 조절이 가능하다.

액체형
- 레진에 원하는 만큼 액체를 떨어뜨려 사용한다.
- 레진에 쉽게 섞이며 덩어리지지 않는다.

다양한 몰드와 파츠

몰드
- 레진을 부어 다양한 모양을 만들 수 있는 틀

파츠
- 작품을 꾸밀 수 있는 구슬, 펄, 모래 등 장식용품

※ 레진용 몰드, 레진용 파츠로 검색하면 다양한 재료를 쉽게 구매할 수 있다.

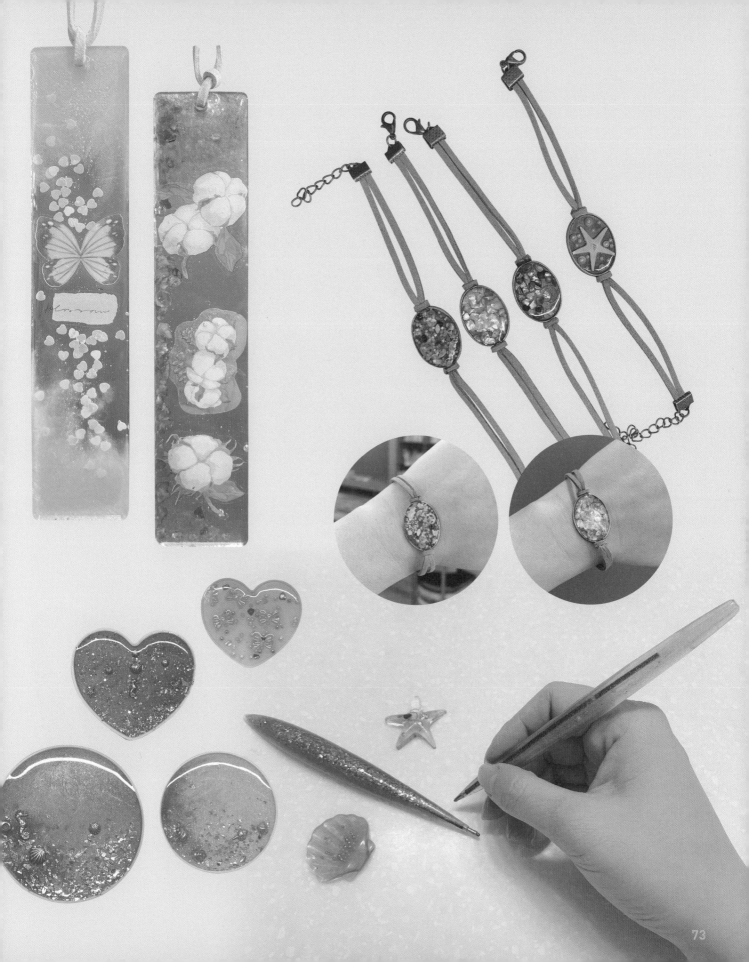

볼펜 조소

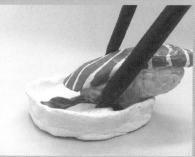
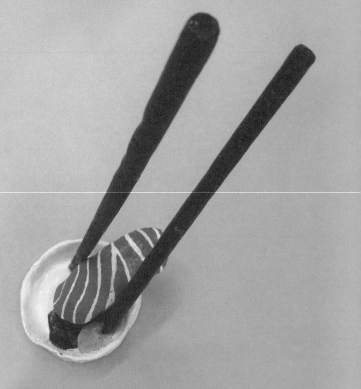

 레시피

|준비물| 지점토, 아크릴 물감, 니스 또는 바니쉬(마감재), 붓, 물통, 참고자료

지점토 • 장점: 채색하였을 때 찰흙보다 발색이 아름답다.

• 단점: 찰흙에 비해 디테일하고 섬세한 표현이 어렵다. 보완을 위해 철사나 이쑤시개,
나무젓가락 같은 지지대를 이용하면 표현하기 쉽다.

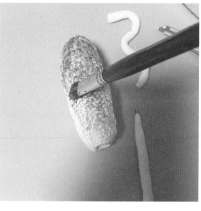
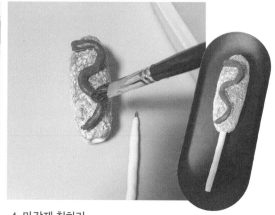

1. 아이디어 스케치하기

볼펜 심을 어디에 숨길지 재미난 디자인을
하는 것이 핵심 포인트다.

2. 지점토로 제작하기

볼펜 심을 넣고 지점토로 볼펜과 볼펜을 끼울
거치대를 제작한다.

3. 아크릴 물감이나 수채화 물감으로 채색하기

아크릴 물감을 사용하는 경우 따로 마감재를
사용하지 않아도 된다.

4. 마감재 칠하기

① 표면의 물감이 벗겨지거나 손에 묻을 수
있으므로 마른 뒤에 마감재를 바른다.

② 마감재는 니스, 매트 바니쉬, 그로스 바니
쉬 등을 사용한다.

컬러시트지로 꾸미기

모든 수업 영상은 유튜브
"재이쌤 미술캐리"에서 참고하세요.

수업 레시피

레시피 비법

- 스케치에 적당한 자료는 그림자처럼 면으로만 된 실루엣 형태의 주제가 가장 적합하다.
- 검색 사이트에 '스텐실', '스텐실도안', 'stencil' 등으로 검색하면 쉽게 찾을 수 있다.
- 핸드폰에 자료가 있다면, 화면 밝기를 가장 밝게 조정한 후 A4용지를 그 위에 놓고 베껴 그릴 수 있다.

1. 주제 선정하기

① 선(line)보다는 면으로 이루어진 주제로 선정한다.

 Tip 선이 많으면 오려내기 활동 때 난이도가 높아진다.

② 스텐실 도안이나 실루엣으로 있는 자료를 검색하거나 직접 변형하여 활용한다.

2. 스케치하기

① 컬러시트지에 연필로 직접 스케치한다.

② 스케치 과정

 • A4용지에 스케치를 한다(핸드폰에 대고 따라 그리기).

 • 종이 뒷면에 연필로 까맣게 색칠하여 먹지를 만든다.

 • 컬러시트지 위에 스케치를 놓고 따라 그린다.

 Tip 시트지 뒷면의 종이에도 스케치를 할 수 있지만, 오려내면 그림의 좌우가 바뀌므로 참고할 것!

3. 스케치 오려내기

외곽선부터 가위를 사용해 오려낸다. 주로 가위를 사용하는 것이 자연스러운 곡선으로 오려진다.

 Tip 가급적 칼은 짧은 직선 구간에만 사용하는 것이 적합하다.

4. 시트지 붙이기

① 오려낸 시트지 뒷면의 종이를 가장자리부터 조심스럽게 떼어내고 물병에 부착한다.

② 시트지 그림이 클 경우 물병에 붙일 때, 구겨짐이나 기포가 생길 수 있으므로 천천히 붙이도록 한다.

|준비물| 물병(보틀) 500ml, 컬러시트지, 가위, 칼, 연필, 지우개, A4용지, 참고자료

물병(보틀) 500ml

물병은 크기나 모양에 따라 종류가 다양하다.

컬러시트지(4절)

• 컬러시트지는 20가지 정도의 색이 있으며, 물병 뚜껑색과 맞추어 구입하는 것이 더 보기 좋다.

• 컬러시트지는 개인에게 잘라서 나누어 주어야 하므로 낱장 형태로 구입하는 것이 편리하다.

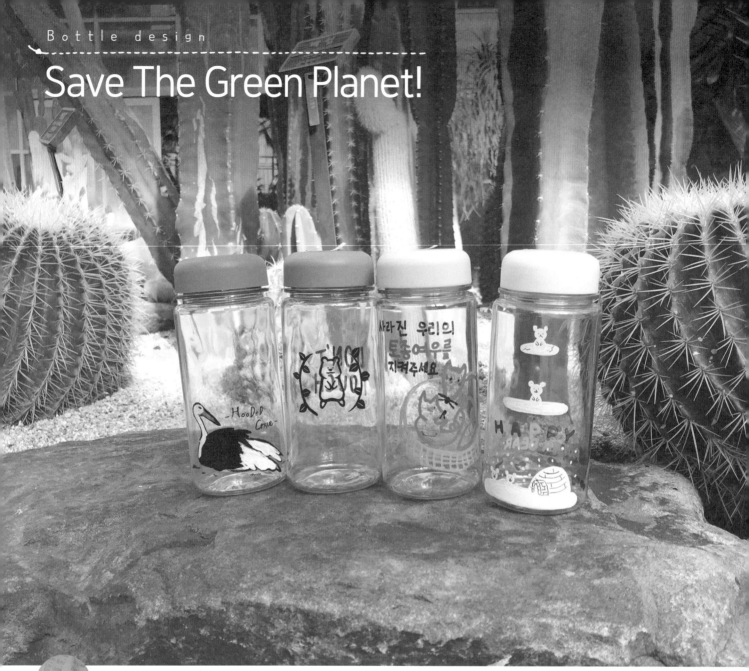

Save The Green Planet!

수업 레시피

|준비물| 보틀(350~500ml), 페인트 마커, 칼, 자, 연필, 지우개, A4용지, 참고자료

레시피 비법

- 투명 보틀에 바로 그리기가 어렵다면 A4용지에 스케치를 하여 보틀 안쪽에 넣어 본을 따라 그리면 쉽게 이미지를 그릴 수 있다.
- 페인트 마커가 충분히 잘 나오는지 체크하고 그려야 선명한 색감을 얻을 수 있다.

페인트 마커

- 일반 유성펜에 비해 부착력과 은폐력이 강하다.
- 제조사별로 다양한 컬러가 있으며, 잉크가 마르는 데 다소 시간이 걸리는 편이다.

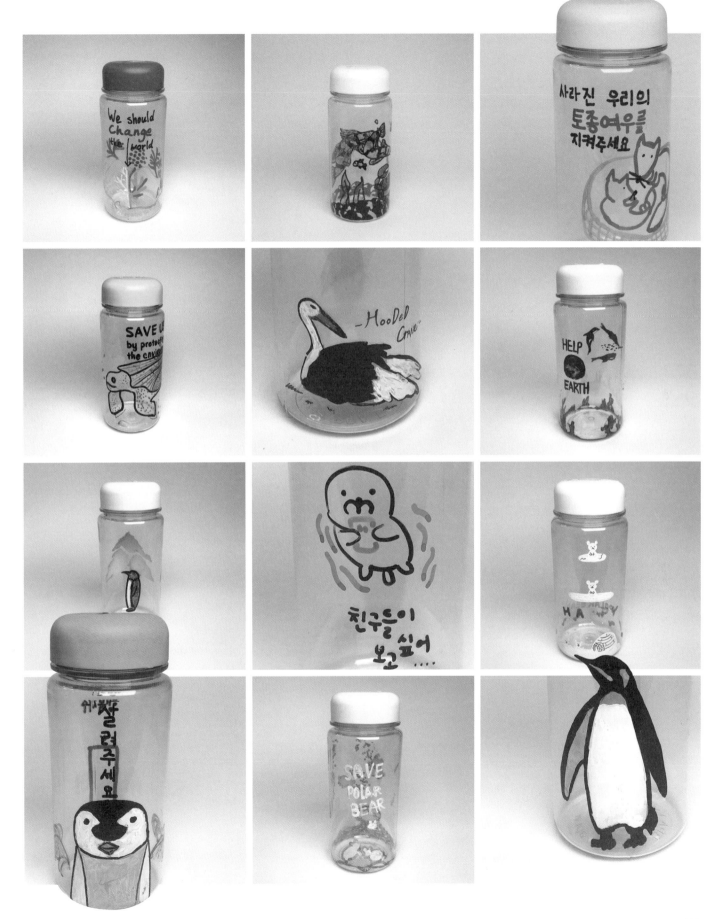

눈으로 그리기

 레시피

|준비물| 정물, 지우개, A4용지(드로잉 종이), 연필, 색연필, 물감 등 드로잉 도구

1. 드로잉 대상 선정하기
종이, 연필, 물감 등 드로잉 도구를 준비하고 드로잉할 대상을 선정한다.

2. 드로잉하기
① 3~5분간 연속적으로 한 대상을 관찰하면서 종이의 위에서 아래로, 왼쪽에서 오른쪽으로 그리기 시작한다.

② 연필을 한 번도 떼지 않고 관찰한 대로 종이에 옮겨 그린다.

Tip 눈은 대상을 관찰하고 손은 눈의 역할을 대신해 드로잉하는 것 본 것을 그리는 것이 아닌 보고 있는 순간을 그리는 것이 키포인트다.

3. 그림 완성하기
마음에 드는 그림이 그려지면 완성한다.

4. 채색하기
① 마음에 드는 그림을 선택하여 캔버스에 옮겨 그리고 아크릴 물감으로 채색한다.

② 컨투어 드로잉을 경험한 후 평상시 느끼지 못한 감정에 대해 서로 이야기를 나눈다.

● 마음으로 그리기

시각에 의존하지 않고 촉각, 미각, 청각, 후각으로 관찰한 것을 그림으로 표현해 본다면 색다른 재미에 빠져들 것이다. 어쩌면 보고 그리는 것 이상의 감동적인 작품과 마주하게 될 수도 있다. 눈을 감고 손으로 대상을 만져가며 촉각에 의존하여 그림을 그려 보자. 그 다음은 후각, 그리고 청각으로…

촉각으로 그리기

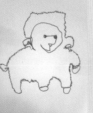

· 종이, 연필, 물감 등 드로잉 도구를 준비하고 드로잉할 대상을 선정한다.
· 눈을 감고 동료에게 사물을 준비해 달라고 부탁한 후 만지면서 드로잉한다.
· 눈을 감고 5분 정도 부드러운지, 딱딱한지, 매끄러운지 촉감으로 느껴본다.
· 손의 촉감대로 앞에 있는 종이에 옮긴다.
· 촉각으로 느끼는 것만 표현한 뒤, 사물의 전체 윤곽을 그리고 눈을 뜬다.
· 실제 사물과 그림을 비교 분석한다.
· 실제 사물과 그림이 닮지 않은 것은 중요하지 않다.

> 별로 닮지 않아도 재미있는 작품이 탄생했다면 즐겁다.

후각으로 그리기

냉장고 속에 있는 음식(파프리카) 냄새를 맡고 물감 색상을 고른 뒤 여러 가지 방식으로 표현한다.

청각으로 그리기

좋아하는 음악을 들으면서 선율에 따라 대상을 드로잉하고 채색한다.

자연으로 스마트 코디하기

수업 레시피

1. A4용지에 실루엣 만들기

A4용지에 자신이 원하는 형태를 그리거나 선택한 이미지를 프린터기로 간단하게 출력한 뒤 칼로 실루엣 모양을 오려낸다.

2. 공판 실루엣을 자연에 코디하기

실루엣을 여러 가지 자연과 사물에 대보며 가장 조화로운 것을 찾아낸 뒤, 이를 스마트폰으로 찍고 온라인으로 제출한다.

3. 온라인 감상 및 발표하기

자신이 찾은 최적의 장면을 친구들과 함께 비교 감상해 보고 자신의 제작 의도와 아이디어를 온라인 또는 오프라인 수업 때 발표한다.

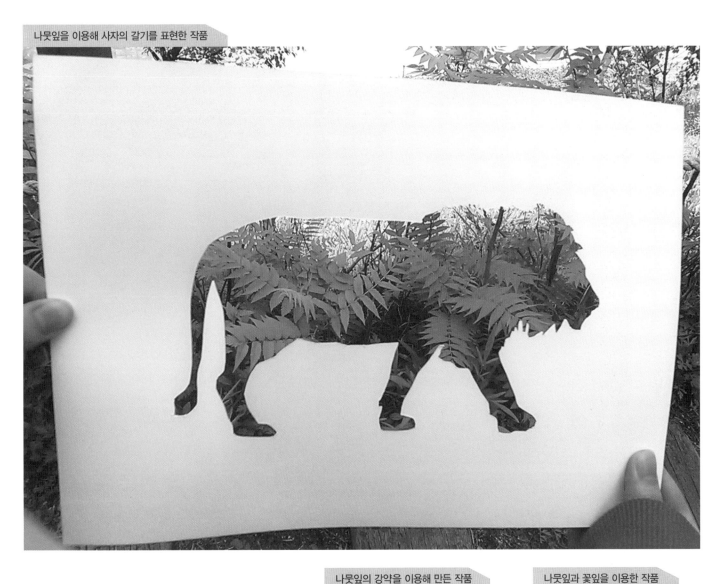

나뭇잎을 이용해 사자의 갈기를 표현한 작품

|준비물| A4용지, 켄트지, 칼, 연필

레시피 비법

- A4용지에 자신이 원하는 형태를 직접 그려도 되고 인터넷에서 제공되는 기존 도안이나 사진 등의 외곽 라인을 잘라서 그대로 사용해도 된다.
- 칼로 모양을 잘라낼 때에는 공판화 기법을 떠올리며 안쪽의 빈 공간을 잘라내야 하며, 연결 부위가 잘리지 않는지 잘 생각하고 잘라야 한다.
- 실루엣 공판이 준비되었으면 아무 대상에나 대고 사진을 찍지 말고 실루엣의 형태와 성격, 느낌에 가장 적합한 배경이나 자신의 의도가 가장 잘 드러나는 자연과 사물을 찾아서 촬영한다.

나뭇잎의 강약을 이용해 만든 작품

나뭇잎과 꽃잎을 이용한 작품

● 사물과 기물, 기성품으로 코디하기

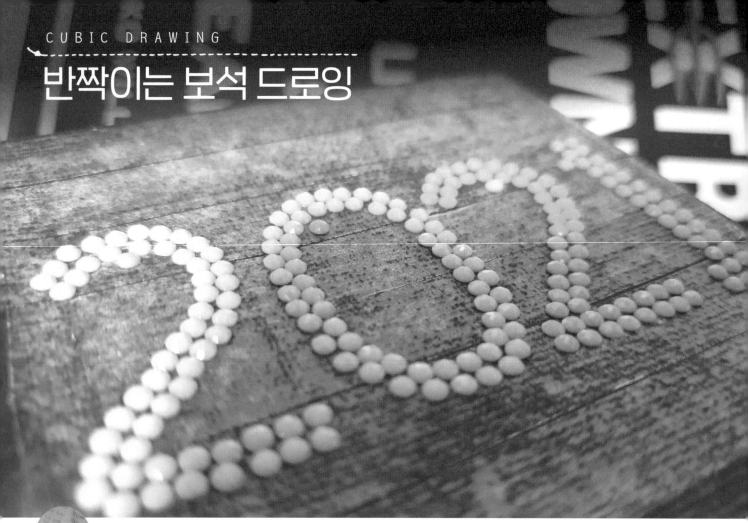

반짝이는 보석 드로잉

수업 레시피

|준비물| 큐빅, 캔버스, 아크릴 물감, 양면테이프, 큐빅 스틱, 칼, 도안

- 캔버스는 소형(10cm×10cm 정도)으로 준비하는 것이 제작하기 쉽다.
- 큐빅은 한쪽 면이 단면인 제품을 구입하도록 한다.

1. 아크릴 물감으로 바탕칠하기

2. 양면테이프 부착하기

① 아크릴 물감이 완전히 건조되면 양면테이프를 부착한다.

② 양면테이프를 부착하기 전에 색연필로 간단히 드로잉하는 것도 좋다.

3. 큐빅 러프 드로잉하기

간격을 두고 큐빅을 부착한다.

4. 큐빅으로 라인 드로잉하기

5. 큐빅으로 채색한 후 마무리하기

아크릴 물감 또는 투명 바니쉬를 마감재로 칠한다.

Tip 양면테이프의 끈적임을 방지하기 위해 바니
쉬를 칠할 경우 큐빅 부분을 제외하고 칠해야 반
짝임이 유지된다.

조선 시대 방문(榜文) 만들기

현상수배

김가인

현상금
10만냥

161 센티미터
두꺼운 입술
얼굴에 점 네 개

이 녀자는 너무 착해
주변에 피해를 주었음.

현상금 五百萬兩 현상수배

됴수미

전국 팔도를 아름다운 목소리로 흘린
죄를 물어 궁 내에서 노래를 사시사철
부르게 하는 엄벌에 처하니 이 녀자를
보는 즉시 관가에 밸고하시오!

수업 레시피

1. 다양한 작품을 감상하며 방문 이해 하기

① 드라마, 영화 속 다양한 작품들을 감상하고 이해한다.

② 검색어: 조선 시대 방문, 조선 시대 벽보, 조선 시대 몽타주

2. 친구와 마주 보고 앉아 관찰하고 스케치하기

① 얼굴의 특징을 찾는다.

② 특징을 잘 표현할 수 있도록 연습 스케치를 한다.

3. 선, 글씨 연습하기

크기, 길이, 굵기, 방향 등이 다양한 선과 글씨를 연습한다.

4. 방문 만들기

① 인물을 연필로 스케치하고 그 위에 붓으로 그려 완성한다.

② 배경에 전달하고자 하는 내용을 작성한다.

 레시피 비법

- 붓에 적응할 수 있도록 선과 글씨 연습을 충분히 한다.
- 모델을 충분히 관찰하고 특징(점, 사마귀, 쌍꺼풀 등)을 찾아 표현한다.
- 조선 시대 복식, 머리 모양 등을 검색하여 활용한다.

• MBC 드라마 '구가의 서'

• MBC 드라마 '옥중화'

• MBC 드라마 '역적 : 백성을 훔친 도적'

• KBS2 드라마 '전우치'

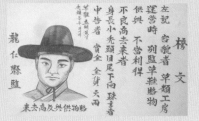

• 한국민속촌

※ 방문 내용
볏짚 공방 운영 시
별감에게 짚신을 뇌물로 주고 부당이익을 취한 불량거래자임
작은 키에 대머리
눈꼬리가 처지고 말이 적음
신고자에겐 상금 금화 6냥

'조선 시대 방문(榜文)'이란?

조선 시대 대자보, 간단히 방(榜)이라고도 하였다. 주로 사람이 많이 다니거나 모이는 곳 등에 내걸거나 붙여두었으며, 한문이나 한글로 작성되어 백성들에게 정보를 전달하는 기능을 하였다. 방문에 대한 최초 기록은 『조선왕조실록』 태조실록 1권에 있다.

|준비물| 화선지(옥당지), 붓, 벼루, 먹물, 연필 등

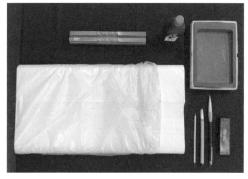

옥당지는 무게가 40~45g 정도로 일반 화선지(25g)에 비해 묵직하여, 채색하기에 편리하며 한국화에 적합한 화선지이다.

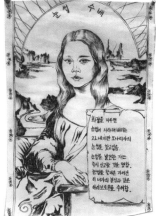

● 수업의 확장

1. 명화를 패러디하여 작품을 만들어보자.
2. 전래동화에 등장하는 인물과 내용을 활용하여 작품을 만들어보자.

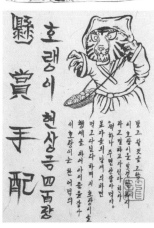

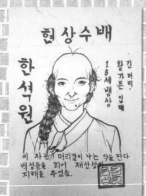
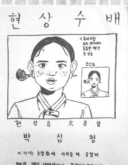

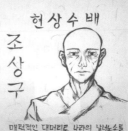

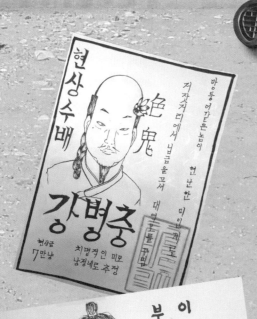
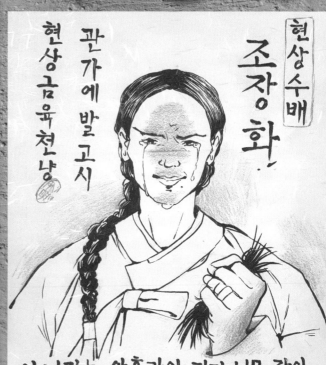

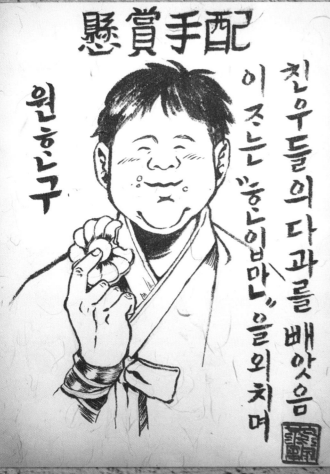
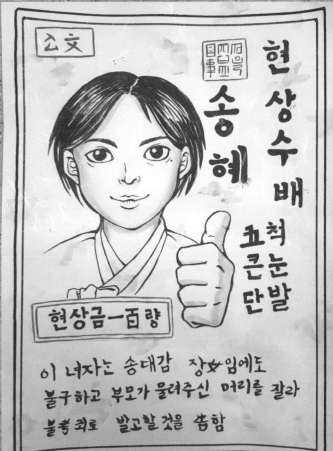

색으로 연상하기

모든 수업 영상은 유튜브
"재이쌤 미술캐리"에서 참고하세요.

● 수업 레시피 (1)

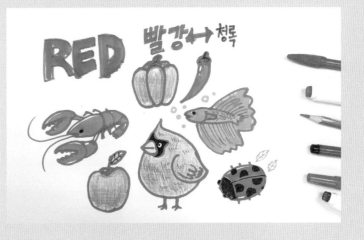

1. 색을 정하고 사물 떠올리기

마인드맵 등 다양한 발상 기법을 활용하여 동물, 식물, 음식, 사물 등 최대한 다양한
종류의 사물을 떠올려 본다.

2. 사물을 정해서 스케치하기

여러 가지 사물 중에 자신이 스케치할 수 있는 적절한 난이도의 주제를 골라 스케치
한다.

3. 채색하기

유사색의 개념을 적용하여 비슷한 색조의 색상을 다양하게 채색한다.

레시피 비법

• 마인드맵, 브레인스토밍, 끝말잇기, 동물, 식물, 음식, 브랜드를
돌아가면서 한 개씩 떠올려 보기 등 다양한 방법으로 최대한 많
은 종류를 떠올려 본다.

• 유사색의 개념과 발상이 핵심인 수업이므로 주제 하나하나의 완
성도에 너무 시간을 많이 할애하지 말고 가벼운 드로잉 느낌으
로 채색하여 완성한다.

● 수업 레시피 (2) - 스티커 만들기

※ 색으로 연상한 사물을 라벨지에 그려서 나만의 스티커로 완성해 보자.

1. 한 칸으로 된 라벨지에 그림 그리기

2. 투명 시트지 붙이기

라벨지 자체로 접착이 가능하지만 투명 시트지를 붙이면 코팅 효과가 있다.

3. 오려내고 스티커로 사용하기

나만의 스티커를 활용해 보자.

Pastel Painting

|준비물| 도화지(드로잉북) A4사이즈, 사각파스텔, 화장지, 지우개, 픽사티브 (정착액), 참고자료

도화지(드로잉북) 표면에 결이 있는 전문 파스텔지나 스케치북, 드로잉북에도 그릴 수 있다.

Tip 켄트지, 와트만지 등에도 사용된다.

1. 주제 선정하기

① 상상이나 생각을 구상하거나 사진 이미지를 주제로 선정한다.

② 책이나 자료를 검색하거나 직접 변형 또는 응용하여 활용한다.

2. 스케치하기

① 연필로 연하게 직접 스케치한다.

> Tip 연필선이 보일 수 있으므로 파스텔로 직접 그리는 것을 선호한다.

② 충분히 손가락을 사용해 문질러주고 사용하기 힘든 손가락은 휴지로 손을 닦아가며 사용한다.

3. 스케치와 색칠하기

① 같은 색상의 선으로 스케치하고 면을 채운다.

② 파스텔 분말을 손으로 곱게 문지르면서 풍부한 색감과 그라데이션 효과로 완성도를 높인다.

4. 구름 또는 빛 표현하기

① 도화지 위에 구름 모양의 또 다른 종이를 오려서 올리고 고정해서 도화지와 같이 색을 칠한 후 구름 모양 종이를 빼면 구름 모양을 더욱 자세하게 표현할 수도 있다.

② 지우개로 대상의 모양에 맞게 색을 지우면 구름 또는 빛을 표현할 수 있다.

> Tip 지우개를 잘라서 사용하면 날카롭거나 넓은 표현이 가능하다.

5. 완성하기

① 같은 계열의 단계별 색상 또는 다양한 색을 사용하면 더욱 완성도가 높아진다.

② 파스텔 분말을 정착시켜서 보관하기 위해서는 그림에 거리를 두고 지그재그로 픽사티브(정착액)를 뿌린다.

레시피 비법

• 파스텔의 재료 특성상 주제를 정할 때에는 부드럽거나 뿌옇고 몽환적인 연출 또는 환상적인 이미지의 그림을 구상한다.

> Tip 검색 사이트에서 '파스텔화'에 대한 내용을 검색하면 쉽게 이미지나 과정 동영상을 찾아볼 수 있다.

• 유화와 달리 색을 더할수록 수정이 어렵다.

• 색이 잘 변하지 않아서 색채에서 얻는 효과를 바로 알 수 있다.

• 분말의 특성으로 착색이 안정적이지 못해 가벼운 접촉에도 쉽게 손상되므로 주의한다.

• 배색이 거의 불가능하여 색을 신중하게 선택해야 하고, 작품 완성도를 위해서는 많은 색의 수가 필요하다.

• 정착액으로 보관할 때 보완은 가능하나 표면의 질감과 광채를 감소시킬 수 있다.

● 소묘 도구 더 알아보기

❶ 연필

- 연필은 H(Hard), HB, B(Black)로 구분하며 딱딱하고 부드러운 정도를 가지고 있다.
- 다양한 연필의 종류로 톤의 표현이 가능하다.
- 크로키, 정밀묘사, 데생 등의 가장 기초가 되는 소묘 재료이다.
- 지우개로 지워져서 수정이 쉽다.

❷ 샤프

- 샤프심 종류가 다양하다.
- 연필처럼 톤의 조절이 쉽게 가능하다.
- 지우개로 지워 수정할 수 있다.
- 연필보다 조금 더 섬세한 표현을 할 수 있다.

❸ 펜

- 볼펜, 잉크펜 등 펜의 종류가 다양하다.
- 섬세한 표현이 가능하고 물에 번지는 성질을 이용하여 표현되기도 한다.
- 지워지지 않아서 수정이 어렵다.
- 수정이 쉬운 연필로 우선 그리고 위에 펜으로 그리는 것이 가능하다.

❹ 목탄

- 목탄은 숯으로 이해하면 된다.
- 콩테보다 무르고 흐리며 잘 부러진다.
- 파스텔처럼 문지르면 잘 번지는 성질이 있어서 식빵이나 지우개로 쉽게 지워 수정이 가능하다.
- 휙사티브로 고착화하여 보관한다.

❺ 콩테

- 연필이나 목탄에 비해서 진하고 딱딱하며 잘 부러지지 않고 문질러도 번짐이 적어서 수정이 어렵다.
- 강한 느낌의 표현이 가능하여 깊이 있고 무게감 있는 느낌을 표현하는 데 많이 쓰인다.

종이 봉투를 이용한 북아트

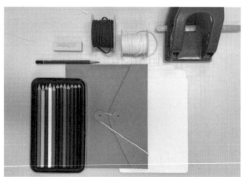

|준비물| 종이 단추 봉투(17.5cm×23cm), 캘리그라피 엽서 종이(속지), 색연필, 칼, 연필, 지우개, 펀치, 샤무드 끈

종이 단추 봉투 A5
두께가 적당히 두껍고 단단하여 겉표지로 사용하기 편하다.

캘리그라피 엽서 종이
일반 도화지보다 두꺼워 구겨질 염려가 적고 탄탄해서 사용하기 편하다.
Tip 물감을 사용하더라도 구김이 없다.

수업 레시피

● 봉투를 이용한 겉표지 제작 방법

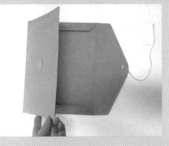

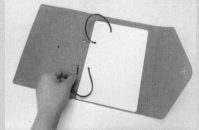

1. 겉표지 제작 방법 (1)
① 봉투를 뜯어낸다.
② 봉투 안쪽의 접착 부분을 칼로 잘라낸다.

2. 겉표지 제작 방법 (2)
속지를 안에 넣고 겉표지와 함께 펀치로 뚫어준다.

3. 겉표지 제작 방법 (3)
샤무드 끈을 이용해 묶어준다.

4. 완성!!

나만의 LED 등 만들기

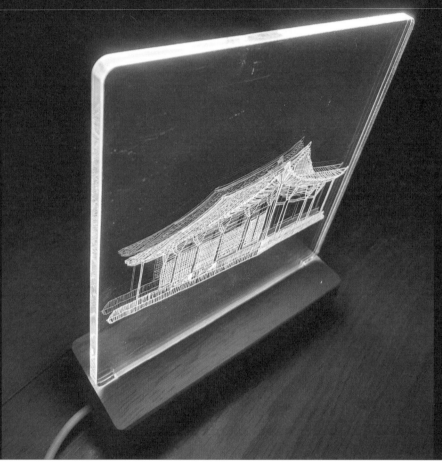

|준비물| 아크릴판, 도안, 나무받침대, usb 전원, 철펜

나만의 LED 등 만들기 키트

인터넷 사이트 검색을 통해 다양한 LED 등 만들기 키트를 구매할 수 있다.

철펜

철펜은 키트 속에 포함된 제품도 있으나, 없는 제품도 있으므로 확인 후 철펜을
따로 구매한다.

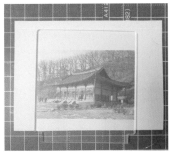
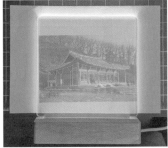
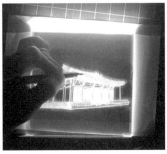
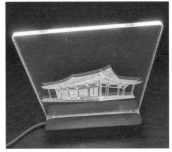

1. 아크릴판 고정하기

① 아크릴 양쪽 표면에 필름지를 떼어낸다.

② 스케치한 도안에 미끄러지지 않게 스티커를 부착한 후 아크릴판을 고정시킨다.

2. 도안을 철펜으로 따라 그리기

LED 조명등에 비추어 도안을 따라 철펜으로 그린다.

Tip 지나치게 힘을 주면 선이 빗나갈 수 있으므로 주의한다.

3. 완성하기

① 부족한 부분이 있으면 보완해 가면서 완성한다.

② 완성한 후 아크릴판을 물로 씻어내거나 부드러운 천으로 이물질을 닦아낸다.

4. 전원 연결하기

아크릴판에 이물질을 제거한 후 LED 나무받침대를 전원에 연결하여 아크릴판을 고정시킨다.

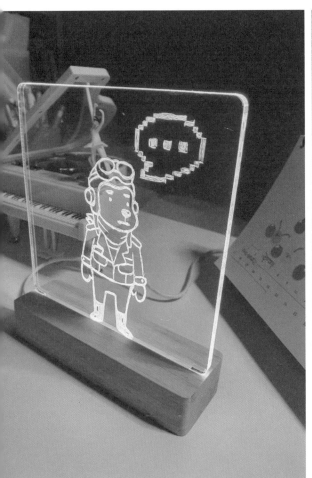

다양한 컬러의 LED 등

뜯었다 붙였다 Tape Art

수업 레시피

|준비물| 캔버스(19cmx19cm), 다양한 색의 박스테이프, 칼, 커팅 매트,
연필, 지우개, 참고자료

박스테이프 박스테이프는 얇게 제작되어 겹쳐 붙이면 수채화
처럼 겹침 효과를 볼 수 있다.

1. 주제 선정하기

2. 색 계획하기

3. 겹침을 생각하며 제작하기

4. 완성하기

레시피 비법

• 아래쪽에 라이트 박스를 두면 스케치 선이 잘 비
쳐 보인다.

　Tip 라이트 박스가 없다면 휴대폰의 불빛을 이용
할 수 있다.

• 커팅 매트를 이용할 수도 있지만 그림에 따라 캔버
스에 테이프를 붙여놓고 힘을 조절하여 잘라내는
방법도 있다.

• 한 가지 색의 테이프를 겹치는 것만으로도 명암을 넣
을 수 있고, 채도 변화를 주어 재미있게 표현할 수도
있다.

• 캔버스 위에 붙인 테이프이므로 뜯었다 붙였다 하기
쉬우며, 다양한 색 테이프로 밝고 경쾌한 효과를 줄
수 있다. 장식적인 무늬가 있는 테이프도 부분적으로
사용하면 또 다른 재미를 줄 수 있다.

테이프 아트

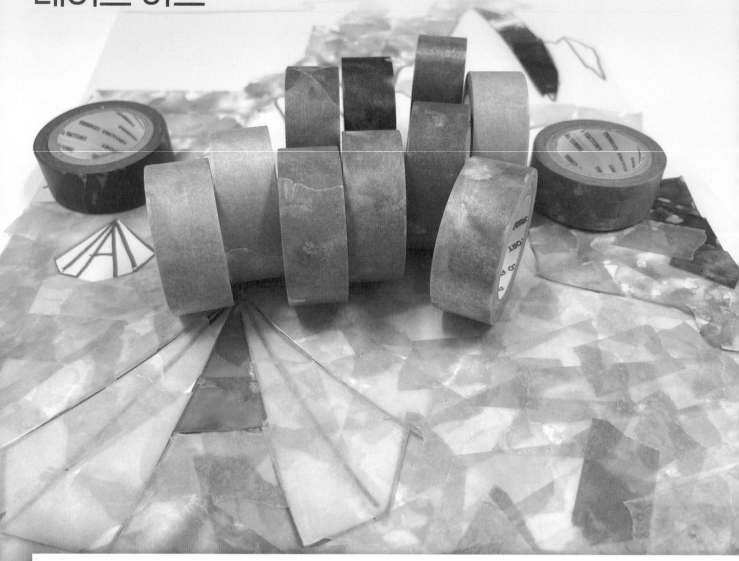

|준비물| PP반투명 파일, 수채화 마스킹 테이프, 색 테이프, 사인펜, 연필, 지우개

PP파일(반투명 파일-0.3mm)

- 테이프를 뗄 때 깔끔하게 떨어지고 파일이 단단하여 구겨지지 않는다.
- 표면이 매끄러워 칼질이 쉽고 스케치를 따로 옮겨 그리지 않아도 되므로 편리하다.

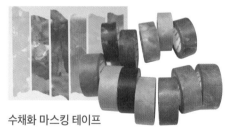

수채화 마스킹 테이프

- 수채화 느낌을 낼 수 있는 마스킹 테이프로 얇아서 손으로 뗄 수 있다.
- 테이프 자체에 명암이 있어 겹칠수록 다양한 느낌을 낼 수 있다.

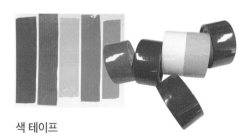

색 테이프

- 접착력이 강해 떼어내는 데 어려움이 있지만 쉽게 구할 수 있는 재료이다.
- 테이프를 겹칠수록 단계별 명암이 잘 드러난다.

1. 원하는 그림을 스케치한 후 검은색 사인펜으로 테두리를 둘러준다.

2. 그 위에 필름을 대고 넓은 면, 밝은 면부터 붙이기 시작한다. 테이프를 겹칠수록 색이 진해지지만 3~4번 이상 겹치면 단계 차이가 크게 나지 않는다.

3. 기본이 되는 색을 모두 붙여놓고 테이프 조각을 겹쳐가면서 명암을 표현한다.

4. 색이 겹치면서 색혼합을 볼 수 있고 명암 단계를 다양하게 경험할 수 있다.

색 테이프

수채화 마스킹 테이프

미래 상상 엽서

블록타임 2시간으로 미술과 국어 융합 수업을 한번에 해결!!

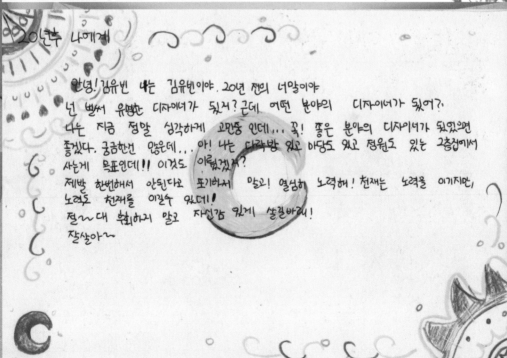

수업 레시피

1. 우편엽서 틀 제작하기

① 16절 켄트지를 반으로 잘라 32절로 만들어 앞면과 뒷면을 정한다.

② 우편엽서 형식에 맞게 보내는 이, 받는 이, 디자인 구역, 우표 위치 등을 정한다.

2. 미래 우편엽서 디자인하기

① 주소를 적고 엽서의 앞면을 디자인한다.

> **Tip** 받는 이의 주소는 20년 뒤 자신이 살고 싶은 집으로 한다.

② 앞면을 완성한 후 뒷면에 미래의 자신에게 보내는 편지를 작성한다.

> **Tip** 미래의 직업, 꿈, 결혼 유무, 배우자, 자녀 등 다양한 요소를 포함시켜 작성한다.

3. 온라인 발표 후 타임캡슐 저장하기

① 자신이 만든 엽서와 내용을 발표한다.

② 평가가 완료된 작품은 '미술 타임캡슐'에 저장하여 20년 뒤에 꺼내 보기로 약속한다.

> **Tip** 20년 뒤 미래의 나에게 쓰는 편지는 정해진 형식에 구애받지 않고 작성하지만 20년 뒤 자신의 직업, 꿈, 가정 등의 테마를 제시하여 학생 스스로 다양한 요소들을 상상할 수 있도록 도움을 주어야 한다.

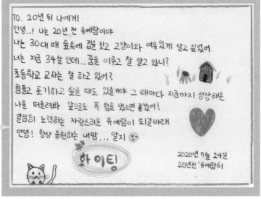

> **Tip** 엽서 양식을 학생들에게 별도의 설명지와 함께 나누어 주거나 수업 전 시청각 수업으로 설명해 주면 더 빠르고 정확한 수업이 진행된다. 수업 전 아래의 우편엽서 디자인 샘플 사례를 제공하는 것도 좋은 방법이다.

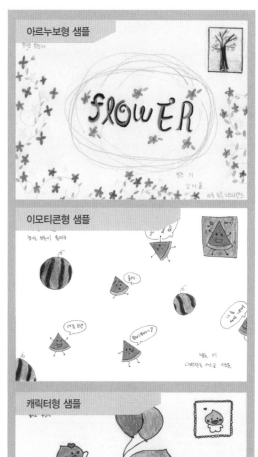

레시피 비법

• 우편엽서용 32절 용지는 엷은 파스텔톤 색상지나 기본 켄트지를 미리 재단해 주어야 한다. 파스텔톤의 경우 학생들에게 자신이 좋아하는 색상을 선택하도록 하여 소유감과 일체감을 느낄 수 있게 해준다.

• 기본적인 우편엽서 작성 방법은 교사가 알려주어야 한다. 예시 그리드 샘플이 있으므로 참고하여 형식에 맞춰 작성하면서 실제 우편엽서의 효력이 있음을 학생들에게 사전에 알려준다.

• 우편엽서의 앞면 디자인은 학생이 자유롭게 만든다. 꽃잎 문양 패턴, 타이포그래피, 캘리그라피, 캐릭터 그림 등 샘플 예시작을 영상으로 소개하여 길라잡이 수업을 진행한 뒤 작품을 제작한다.

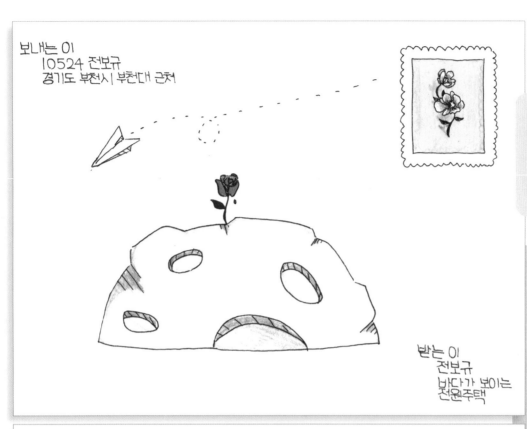

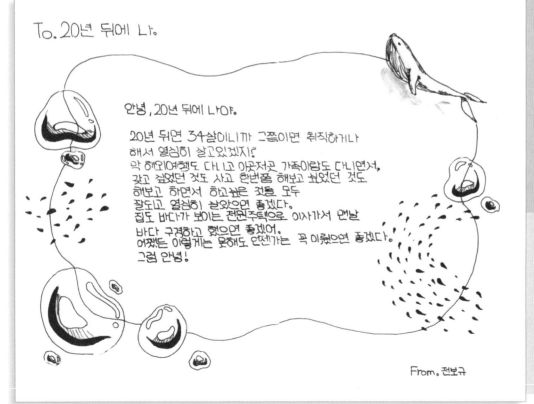

| 또래 수업 공감 |

"전 늘 바닷가 근처에서 자연과 함께 사는 게 꿈이었어요. 전 하고 싶은 것도 많고 미지의 세계가 항상 궁금합니다. 이런 저의 생각은 분명 20년 뒤에 현실이 될 거라 생각합니다.

지금은 쳇바퀴 같은 시멘트 도시에 갇혀있지만 언젠가는 그 돌을 뚫고 '저'라는 꽃을 피울 것입니다.

세계 여행을 마치고 꿈을 이룬 뒤 20년 뒤에 학교로 돌아와 저에게 보낸 우편엽서가 있는 타임캡슐을 꼭 제 손으로 열어보겠습니다.

그리고 제가 남긴 말을 지키기 위해서 하루 하루를 정말 열심히 살아야겠다는 생각을 해봅니다."

'미술 타임캡슐'이란?

원래 인류의 문화와 유산을 보존하는 방법으로 추억이 될 만한 물건 등을 밀봉하여 보존했다가 특정 시기에 열어서 오랜 추억을 확인하는 방법이다. '미술 타임캡슐'은 추억이 될 작품이나 사진을 미술 평가 박스에 넣어 밀봉하여 보관하는 것을 말한다.

손가락 자화상

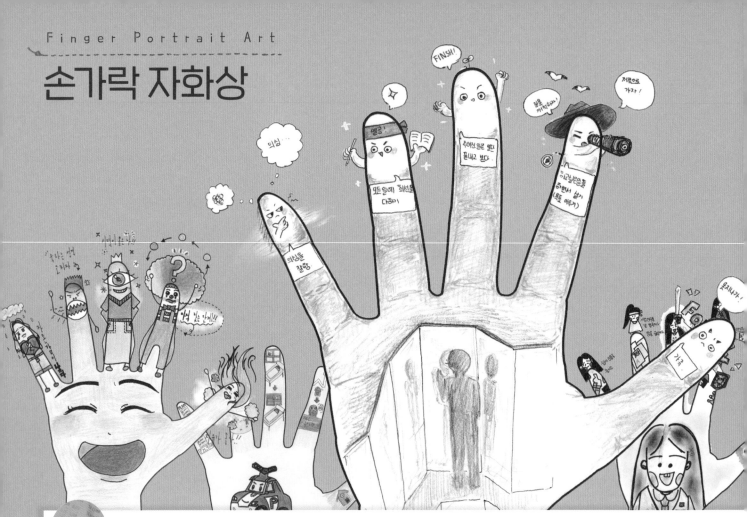

수업 레시피

1. 수업용지 배포 및 제작하기

손가락 자화상 수업용 A4용지를 프린트한 뒤 학생들에게 나누어 주고 작품 제작 방법을 자세히 설명한다.

Tip 이때 제작 기법과 방법 및 내용은 항상 열려있으며, 본인의 자유임을 이야기한다.

2. 손가락 자화상 디자인하기

나를 표현하는 캐치프레이즈를 작성한 후 그 내용에 맞게 가운데 대표 캐릭터를 그린 뒤 손가락 자화상을 제작한다.

Tip 제작 순서는 정해지지 않았으나 캐치프레이즈 문구와 자화상 속 이미지가 상호 연관되어야 함을 주지시킨다.

3. 제작 후 작품 설명 및 발표하기

작품을 완료한 후 제작 동기와 작품 설명을 포스트잇에 작성하여 온라인 또는 오프라인으로 발표한다.

한번의 수업으로 미술, 철학, 국어, 진로 융합 수업을 할 수 있을까?

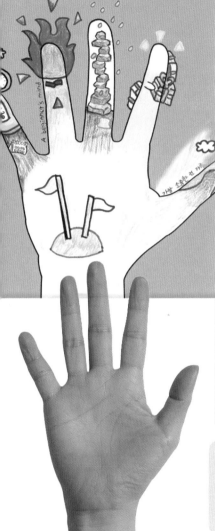

상징적 기호와 텍스트

나는 _____ 이다.
왜냐하면 _____ 이기 때문이다.

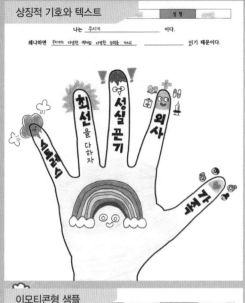

만화 캐릭터와 상징 표현

나는 _____ 이다.
왜냐하면 _____ 여기 때문이다.

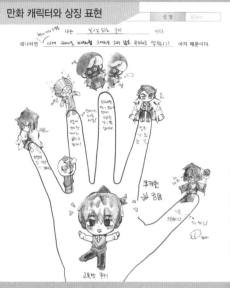

이모티콘형 샘플

나는 수도 꼭지 이다.
왜냐하면 눈물이 많아서 이기 때문이다.

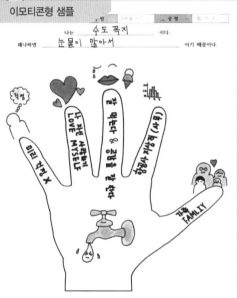

자체 제작 캐릭터

나는 _____ 이다.
왜냐하면 _____ 때문이다.

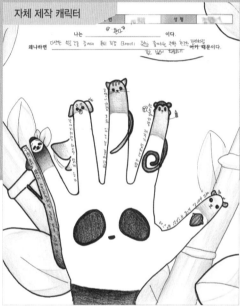

Tip 위 손가락 자화상 양식을 학생들에게 설명지와 함께 나누어 주거나 시청각 수업으로 설명하면 더 빠르고 정확하게 수업이 진행된다. 다음 장에 소개할 다양한 우수작품을 수업 전에 공개하여 동기 부여 및 길라잡이 역할을 제시하여도 된다.

레시피 비법

- 손가락 부위별 명칭, 역할과 특징을 학생들에게 먼저 알려준다.
- 손가락 자화상을 제작할 때 손가락의 기능적·상징적 의미가 잘 부여될 수 있는 타당한 이유를 대입하여 설명해 줌으로써 학생들의 호기심을 유발시킬 수 있다.

"손가락의 부위별 기능 및 상징적 의미를 알려드릴게요!"

- **엄지**: 기능상 가장 강한 힘, 상징적 의미로는 '최고'라는 의미를 가진다.
- **검지**: 지시의 의미를 가지며 무언가를 결정할 수 있는 버튼을 누를 때 사용한다.
- **중지**: 손에서 가장 긴 손가락으로 손을 펼쳤을 때 눈에 가장 잘 띄며, 자기 자신을 의미하기도 한다.
- **약지**: 결혼반지를 끼우는 손가락으로 사랑의 약속이나 자신이 소속된 단체와의 굳은 다짐을 의미할 수 있다.
- **소지**: 손가락 맨 끝 가장 작고 약한 부분이지만 물건을 쥘 때 마지막으로 힘을 보태주는 역할을 한다. 작고 약하기 때문에 자신의 단점과 고쳐야 할 점을 의미할 수 있다.

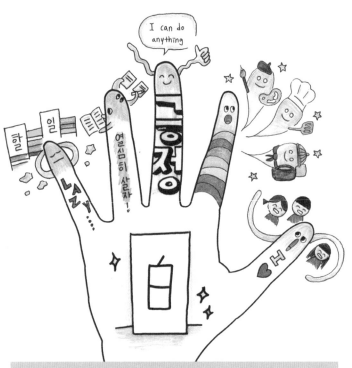

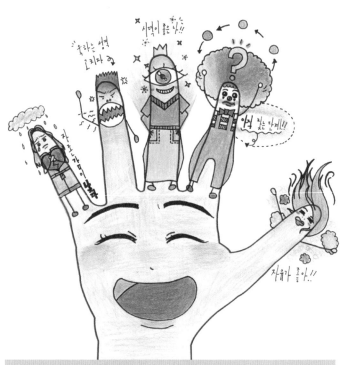

| 또래 수업 공감 |

"나를 한마디로 표현하면 나는 '백지'야. 왜냐하면 나의 가능성은 무궁무진하기 때문이야."

작품설명

"엄지에는 가장 소중한 우리 가족을 그렸고, 검지에는 하고 싶은 것이 많은 나를 표현하기 위해 무지개를 그렸어. 중지에는 항상 긍정적인 나의 장점을 표현했고, 약지에는 하루 하루를 알차게 보내겠다는 다짐을 표현했어. 그리고 마지막으로 막내인 소지에는 해야 할 일을 미루는 내 습관을 고치고 싶어서 게으른 나를 그려봤어."

수업 후 느낀점

"나를 한마디로 표현하는 게 처음이라 무척 당황했어. 하지만 광고의 캐치프레이즈가 가진 함축적이고 상징적인 표현을 알게 되었고, 단순하게 생각하다 보니 나를 표현하는 한마디 표현이 가능하더라고. 무엇보다 다섯 손가락을 표현하면서 '나'라는 사람에게 참 다양한 모습이 있다는 것을 새삼 깨닫게 되었어."

> 엄지에는 나에게 가장 소중한 것인 우리 가족을 그렸고 검지에는 하고싶은 것이 많은 나를 표현하기 위해 무지개를 그렸어. 중지에는 항상 긍정적이고 노력하는 내 장점을 표현했다.
>
> 약지에는 하루하루 알차게 보내겠다는 다짐을 표현했고 소지에는 해야 할 일을 미루는 내 습관을 고치고 싶어 그려보았다. 손바닥에는 백지를 그렸는데 나에게 다양한 모습이 있다는 걸 깨달았어.

작품 설명서는 포스트잇이나 다양한 메모지에 써 작품에 첨부하여 제출할 수 있다.

| 또래 수업 공감 |

"나는 행복한 사람이야. 큰 걱정 없이 나에게 만족하며 살아가기 때문이야."

작품설명

"엄지는 자유로운 나를 그렸어. 나에게 가장 소중한 건 자유거든. 검지는 꿈을 찾아가는 피에로를 그렸어. 난 아직 꿈을 키워가고 있고, 그 꿈은 언젠가 명확해지겠지? 중지에는 천리안 캐릭터를 그렸어. 난 시력이 엄청 좋거든. 그냥 시력만 좋은 게 아니야. 난 사람을 보는 눈도 밝거든? 약지에는 나의 약점인 욱하는 성격을 고치고자 하이드 같은 나의 아바타를 표현했어. 소지에는 나의 겉모습과는 전혀 다른 내면의 나를 그렸어. 사실 고백하는 건데 겉으로 늘 씩씩해 보이고 명랑하지만 자존감이 낮았다는 걸 고백해."

수업 후 느낀점

"난 항상 웃고 자유를 사랑하는 소녀지만 나의 내면 깊은 곳에는 낮은 자존감이 있다는 것을 알았어. 그래서 겉으로는 아무렇지 않게 행동한 것인지도 모르겠어. 이 수업을 통해 내 자신감과 행복한 마음을 보다 더 구체적으로 실현했을 때 내 자존감도 동시에 올라가는 게 아닌가 절실하게 깨달았어."

수업이 끝나고 다음 차시에는 학생들의 작품을 스캔하여 시청각 자료로 만든 뒤 교실에 있는 모니터에 띄워 개인 발표 시간을 가질 수 있다. 이로써 자기 생각과 발표력, 메타인지를 키우며 동시에 이를 평가의 근거로 삼을 수도 있다.

● 다다수업 – 손가락 자화상 확장 연계수업

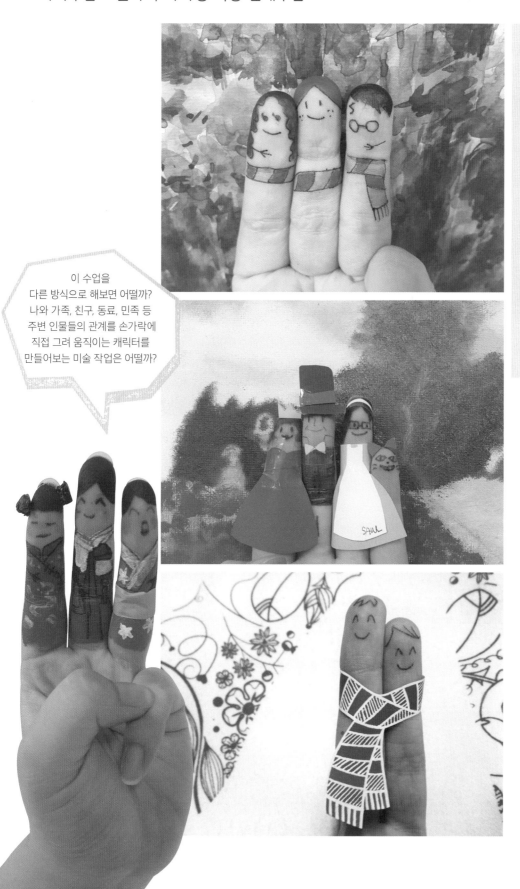

이 수업을 다른 방식으로 해보면 어떨까? 나와 가족, 친구, 동료, 민족 등 주변 인물들의 관계를 손가락에 직접 그려 움직이는 캐릭터를 만들어보는 미술 작업은 어떨까?

'다다수업'이란?

기존에 우리가 했던 수업을 학생 입장에서 새롭게 확장 해석하여 만들어보는 것이다. 종이에 그렸던 손가락 자화상을 실제 손에 그린다면 손가락이 움직이면서 자신이 그린 캐릭터가 살아 움직일 수 있다. 이럴 경우 수업은 더 새로운 방식으로 확장될 수 있다.

|확장수업의 가능성|

1. 손가락 캐릭터 연극 동영상 촬영하기
2. 손가락 캐릭터 SNS 프로필 사진 제작하기
3. 다양한 그림에 손가락 캐릭터와 어울리게 배치하여 사진 찍기
4. 독창적인 개인 캐릭터 제작하기
5. 슈퍼 히어로 캐릭터를 단순화하여 만들어보기

Tip 다다수업의 확장성은 무궁무진하다. 다양한 다다수업의 아이디어를 떠올려보자.

113

핸드폰 거치대 만들기

모든 수업 영상은 유튜브
"재이쌤 미술캐리"에서 참고하세요.

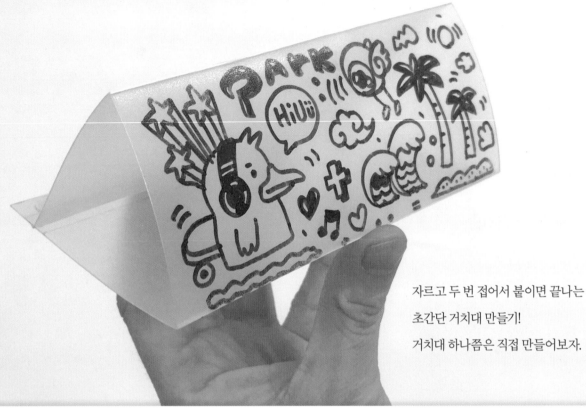

자르고 두 번 접어서 붙이면 끝나는
초간단 거치대 만들기!
거치대 하나쯤은 직접 만들어보자.

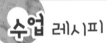 레시피

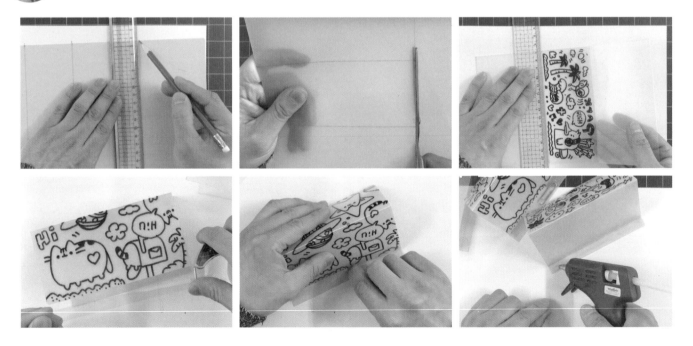

1. PP용지에 스케치하기

　① 자신의 핸드폰 크기에 맞는 치수를 재고 스케치한다.

　② 삼각형의 바닥이 될 부분이 가장 넓게 스케치한다.

2. 오려내기

　가위로 외곽선을 오려낸다.

3. 두 번 접기

　자를 이용하여 깔끔하게 두 번 접는다.

　Tip 칼집을 살짝 한 번만 내면 잘 접혀지지만 떨어질수 있으므로 주의한다.

4. 테이프로 고정하기

　① 투명 스카치테이프를 이용하여 고정한다.

　② 핸드폰을 세울 수 있게 1.5~2cm 정도의 간격을 남기고 고정한다.

5. 미끄럼 방지턱 만들기

　① 글루 건을 이용하여 미끄럼을 방지할 수 있는 방지턱을 만든다.

　② 글루 건이 없으면 클립이나 두꺼운 종이를 붙인다.

|준비물| PVC/PP 제본용지, 가위, 칼, 테이프, 글루 건

PVC/PP 제본용지

・얇은 플라스틱 재질로 스프링노트나 제본용 책자의 표지로 사용된다.

・투명, 반투명, 불투명 등 종류와 색상이 다양하다.

레시피 비법

・핸드폰 거치대 용지를 출력하여 대고 그리면 간편하게 스케치할 수 있다.

・PP용지는 반투명해서 직접 드로잉할 수 있고 자료를 준비한 뒤 따라 그릴 수도 있다.

스톱모션 애니메이션

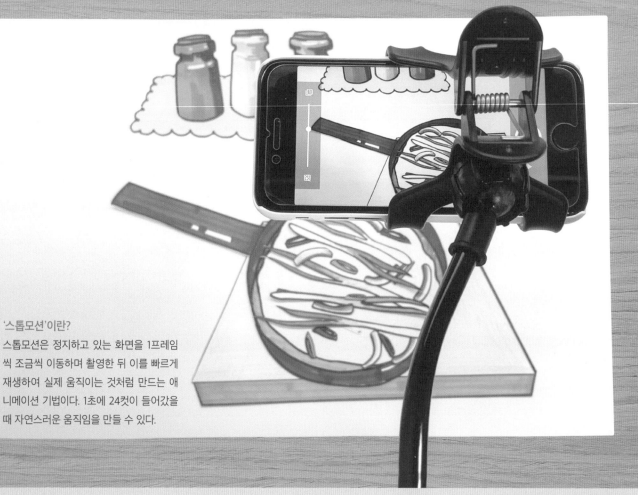

'스톱모션'이란?
스톱모션은 정지하고 있는 화면을 1프레임씩 조금씩 이동하며 촬영한 뒤 이를 빠르게 재생하여 실제 움직이는 것처럼 만드는 애니메이션 기법이다. 1초에 24컷이 들어갔을 때 자연스러운 움직임을 만들 수 있다.

수업 레시피 ● 스톱모션 제작 방법

|준비물| 가위, 칼, 풀, 테이프, 매직, 색연필, 마커, 도화지, 핸드폰, 핸드폰 거치대

1. 주제 정하고 콘티짜기
① 초보자들이 복잡한 내용을 만들기에는 제작 시간이 많이 걸리므로 내용은 간단하게 정리한다.
② 주제 선정 후 콘티를 짠다.

2. 밑그림 그리기
① 도화지에 밑그림을 그린다.
② 장면을 잘 생각해서 빠지는 부분이 없도록 한다.

3. 매직이나 굵은 펜으로 덧그리기 & 채색하기
① 스케치한 그림 위에 매직으로 덧그려주고 연필 자국은 모두 지운다.
② 원하는 부분에 채색을 한다.

4. 그림 오리기
① 그림들을 모두 오려준다.
② 뺐다 넣었다 하는 부분들이 있다면 넣을 곳을 미리 칼로 잘라둔다.

● 앱 사용 방법

1. 스톱모션 앱 이용하기

- 앱을 다운받는다.
- 장점: 앱에서 바로 촬영이 가능하고 영상으로 재생도 되는 앱으로 사용이 매우 간단하다.
- 단점: 소리 녹음이 불가능하다(유료일 경우 가능).

2. 새 영화 클릭하기

❶ 앱을 열면 나오는 첫 화면에서 새 영화를 클릭하면 촬영이 가능한 화면이 나온다.

❷ 카메라 모양을 눌러주면 바로 촬영할 수 있다.

3. 촬영 시작하기

❶ 왼쪽 막대 부분을 아래로 내려주면 이전 촬영 이미지가 보여 자연스런 움직임을 찍을 수 있다.

❷ 빨간 버튼을 누르면서 사진을 촬영한다.

4. 작품 확인하기

❶ 촬영이 모두 끝나면 플레이버튼을 눌러 촬영이 잘 되었는지 확인한다.

❷ 왼쪽 맨 위 화살표를 누르면 그동안 촬영한 영상들을 볼 수 있다.

5. 저장하기

❶ 오른쪽 상단 장바구니 모양을 누르고 저장한 영상을 클릭한다.

❷ 상단의 저장 모양을 클릭하여 동영상 내보내기를 누르면 원하는 곳에 저장된다.

> **Tip** 움직임을 너무 크게 찍으면 나중에 연결이 부자연스러워요.

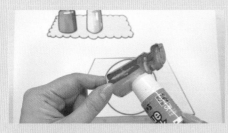

5. 풀로 붙이기

움직이지 않는 부분들은 풀로 고정한다.

6. 촬영 시작하기

① 거치대를 설치하고 촬영한다.

② 조금씩 움직이며 계속 촬영한다.

③ 움직임을 적게 하면서 많이 찍어야 영상이 자연스럽게 연결된다.

7. 영상 편집하기

스톱모션, 키네마스터, FlipaClip 등 다양한 앱을 이용하여 편집하고 완성한다.

'내 친구의 여름방학' 4칸 만화

개학 후 오랜만에 만난 친구와 여름방학 때 있었던 일을 이야기해 보자.

그리고 친구의 이야기를 4칸 만화로 표현해 보자.

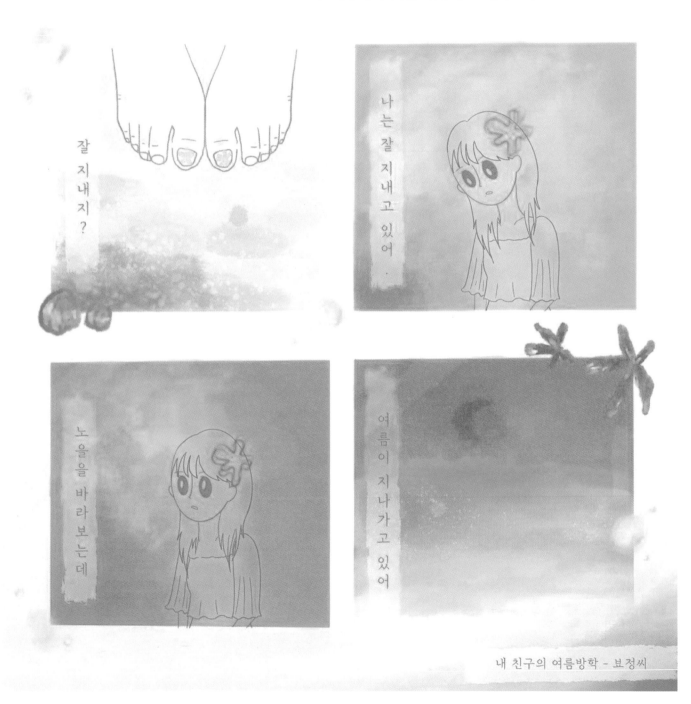

수업 레시피

1. 활동지 작성하기
① 여름방학 때 있었던 일을 자세하게 작성한다.
② 친구가 그려줬으면 하는 부분이 있으면 메모한다.

2. 활동지 교환해서 보기
친구와 활동지를 교환해서 보며 궁금한 것을 묻고 답한다.

3. 이야기를 구성하고 스케치하기
① '기-승-전-결'의 4단계로 이야기를 구성한다.
② 4개의 칸을 그리고 스케치한다.

4. 채색하여 완성하기
① 물감, 마커 등 다양한 채색 도구를 활용한다.
② 디지털 기기(태블릿, 스마트폰 등)를 활용하여 작품을 제작해도 좋다.

5. 소감문 작성하기
좋았던 점, 아쉬웠던 점, 친구의 참여도(동료평가) 등을 작성한다.

레시피 비법

- 연필로 스케치를 할 때 처음에는 연하게 그리다가 나중에 진하게 그린다.
- 다양한 표정과 구도를 사용한다.
- 코믹한 상상과 창의적인 발상을 반영하고 과장과 생략을 활용한다.

'기-승-전-결' 4단계로 이야기를 구성하는 방법

단계	내용	이야기
기(起)	시작	뜨거운 여름날, 한 남자가 오픈카를 타고 신나는 음악을 들으며 산속 도로를 달리고 있다.
승(承)	전개	인적이 드문 산속 도로, 검정색 SUV 한 대가 길가에 서 있고 차 안에서 연기가 나고 있다.
전(展)	전환	걱정스러운 마음에 남자는 차에서 내려 SUV에 다가간다.
결(結)	끝맺음	한 아저씨가 차 안에서 에어컨을 켜놓고 고기를 굽고 있었다. " 너무 더워서…."라며 멋쩍게 웃는다

※ 마지막 칸인 '결' 부분은 '반전'을 사용한다.

● 수업의 확장

1. 현재 사회의 이슈를 활용하여 다양한 만화 작품을 만들어보자.
2. 디지털 기기(태블릿, 스마트폰 등)를 활용하여 작품을 제작하고, SNS(인스타그램, 페이스북 등)에 탑재해 보자.

무죄 코로나가 입체 만화 인스타그램

고3의 방학

내일부터

그 친구들의 화해법

한여름 밤의 꿈

앱+옵아트 자화상

수업 레시피

|준비물| 필기도구, 폰, 사진, 도화지, 채색 도구, 참고자료
- 사진 변환 앱: 의도에 어울리는 필터를 인물 사진에 적용한다.
- 채색 도구: 주제를 가장 돋보이게 하는 도구를 선택하여 활용한다.

1. 마인드맵으로 자신의 이야기 펼치기

① 내가 좋아하는 것, 싫어하는 것, 관심 있는 것 등을 자유롭게 풀어내며 탐색 시간을 갖는다.

② 완성된 마인드맵으로 본인을 소개하고 친구들을 이해하며 내가 표현하고 싶은 나의 모습을 생각해 본다.

2. 작품 조사하기

① 예시 작품들 중 하나를 골라 그 의미를 조사하고 본인 생각을 정리한다.

② 조사 자료를 발표하고 공유하며 다양한 작품들에 대해 이해하는 시간을 갖는다.

③ 자신의 생각을 잘 표현할 수 있는 작품을 선택하고 작품의 특징을 고려하여 계획을 세운다.

3. 사진 촬영 및 필터 적용하기

① 자신의 특징을 가장 잘 나타내는
상황을 설정하여 사진 촬영을 한다.

② 다양한 앱의 필터를 적용하여 가장
마음에 드는 이미지를 추출한다.

4. 옵아트 연습하기

배경에 어울릴 만한 패턴을 찾아 연습한다.

5. 스케치 및 채색하기

사진을 활용해 본을 뜨고 연습한 패턴을 적용하여 작
품을 완성한다.

콕콕 찍어 스텐실 찍기

수업 레시피

● 스텐실 찍기

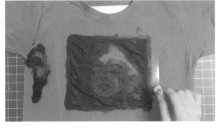

1. 아이디어 스케치(도안 제작)하기

티셔츠에 찍을 부분을 생각해서 사이즈를 정하고 도안을 제작한다.

2. OHP필름지에 네임펜으로 도안 그리기

3. 필름지를 인두기 또는 칼로 커팅하기

커팅할 때 필름지 앞(F)뒷면을 표시하고, 잘려나가는 부분에 ⊗표시를 해둔다.

4. 아크릴 물감 또는 직물용 물감을 조색하여 스펀지(둥근 모양으로 말아두기)로 티셔츠에 찍기

티셔츠 속에 하드보드지 또는 두꺼운 도화지를 대고 찍어야 물감이 반대쪽에 스며드는 것을 막을 수 있다.

5. 마무리하고 완성하기

필름지를 떼어내고 스펀지로 마무리를 못한 곳은 붓으로 마무리하고 완성한다.

|준비물| 티셔츠, OHP필름지(손코팅 필름지), 임시 고정용 스프레이, 인두기, 칼, 스카치테이프, 도안, 아크릴 물감(직물용 물감)

- 인두기: 칼보다 곡선 사용 용이, 화상 유의
 Tip 학생 사용 시 안전에 대해 철저하게 설명한다.
- 칼: 직선 사용 용이, 찰과상 유의
 Tip 안전한 칼 사용법을 지도한다.
- 아크릴 물감: 티셔츠 앞뒷면 사이에 부직포나 두꺼운 종이를 사용하여 물감이 베어 나오지 않도록 유의한다.

● 레이어 기법으로 다색 스텐실 찍기

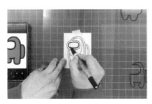
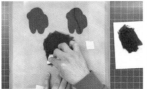
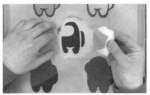

1. 색분할, 판 제작하기

① 색에 따라 판을 나누고 OHP필름에 네임펜 등으로 스케치한다.
② 주제의 크기에 맞게 칼이나 가위를 사용하여 오려낸다.

2. 물감 찍기

① 제일 아래층 첫 번째 색부터 천천히 고르게 찍는다.
② 물감이 완전히 건조된 후에 다음 색을 찍는다.
③ 스펀지 또는 스텐실 붓을 이용하여 수직으로 가볍게 꾹꾹 눌러 찍는다.
④ 아크릴 물감은 물을 타지 않고 그대로 사용하는 것이 적합하다.

3. 수정하고 마무리하기

번져 나온 곳이나 강조할 곳을 수정하고 마무리한다.

|준비물| 종이, OHP필름, 부직포가방, 칼, 가위, 스펀지(스텐실 붓), 아크릴 물감

- 스텐실은 판재로 종이와 OHP필름을 주로 사용한다.
- 종이는 200g 이상 두께가 있는 것을 사용한다.
- 스텐실 붓은 스펀지로 대체할 수 있다.

정밀함을 찍어 보여 주는 오목판화

|준비물| 그라운드 코팅된 금속판(동판 또는 아연판), 스케치 이미지, 먹지, 니들, 스퀴지, 스펀지, 부식액, 잉크, 프레스기

동판 또는 아연판 그라운드(방식제)가 칠해져 있지 않은 금속판은 번거로울 수 있으므로 시중에 그라운드 코팅된 동판 또는 아연판을 구입하여 사용할 수 있다. **Tip** 방식제는 드라이포인트에 해당하지 않는다.

먹지 그라운드 코팅된 금속판에 직접 그리는 것이 어려우므로 스케치할 이미지를 옮겨 복사하기에 좋은 먹지를 사용한다.

니들 니들은 판에 홈을 낼 수 있는 도구로 연필처럼 사용한다. 강약의 힘을 주어 판에 홈을 내어서 그리고자 하는 형태의 선과 면을 표현할 수 있다.

스퀴지 잉크를 판에 바르고 니들로 새겨진 홈에 잘 들어가도록 하는 데 유용하다.

부식액 니들로 인해서 그라운드가 벗겨져 노출된 금속이 산을 만나 부식되면서 각각 다른 깊이의 홈을 만들어 잉크로 찍을 수 있게 한다. **Tip** 부식액은 드라이포인트에 해당하지 않는다.

프레스기 오목판화 특성상 판에 새겨진 홈 속에 들어가 있는 잉크를 찍어내기 위해 필요한 압축 기구이다.

1. 주제 선정하기 및 스케치하기

① 에칭은 정밀한 표현을 할 수 있으므로 정교한 구조나 형태의 이미지를 주제로 선정한다.

② 주제를 선정할 때 책이나 자료를 검색하거나 직접 변형할 수 있으며, 응용하여 활용하는 것도 가능하다.

③ 판화 이미지의 좌우가 바뀌는 것을 염두하여 스케치한다.

> **Tip** 문자의 경우 더욱 주의해야 한다.

④ 먹지로 그려질 때까지 스케치 이미지는 고정되어야 한다.

> **Tip** 금속판과 스케치 이미지를 같이 상단에 2곳 정도 테이프로 고정한다.

2. 이미지 새기기

먹지로 표현된 이미지를 다시 니들을 이용하여 힘주어 그라운드 코팅이 벗겨지도록 새긴다.

3. 부식액 바르기

① 그라운드 코팅이 벗겨져 노출된 금속판 표면에만 부식액을 적당히 바르고 기포와 함께 부식이 일어나면 기다린다.

② 부식이 어느 정도 끝나면 물로 닦고 물기도 없앤다.

4. 잉크 바르기

① 금속판에 적당량의 잉크를 스퀴지로 상하좌우 펴서 바르고 부식된 홈에 잉크가 잘 들어가도록 한다.

② 홈에 들어간 잉크가 닦이지 않도록 금속판의 표면만 종이를 넓게 펴서 닦아낸다.

5. 프레스기로 찍어 완성하기

① 프레스기의 압축 정도를 설정하고 도화지를 올려서 찍어낸다.

② 찍힌 정도를 확인하고 표현이 안 된 부분은 다시 니들과 부식액을 이용해 수정 보완하여 완성시킨다.

레시피 비법

• 오목판화의 에칭 또는 드라이포인트는 표현 특성상 날카로운 선의 효과로 정밀한 표현이 가능하다.

• 인터넷 사이트에 '에칭판화' 또는 '드라이포인트'에 대한 내용을 검색하면 쉽게 이미지나 과정 동영상을 찾을 수 있다.

• 사진 이미지나 스케치한 이미지의 좌우가 바뀌어 찍힌다. 스케치 전에 염두하고 계획하여 실습에 들어간다.

• 에칭은 그라운드 코팅된 동판 또는 아연판을 보통 사용하고, 드라이포인트는 금속판이나 아크릴판을 주로 사용한다.

• 완성된 판화 작품은 작품 하단에 연필로 일련 번호, 제목, 작가, 제작년도 순으로 서명한다.

> **Tip** 판화에디션을 참조할 것!

● 드라이포인트(아연판)

● 드라이포인트(아크릴)

● 에칭(아연판)

● 판화 더 알아보기

구분	종류	제작 과정	특징
볼록판화	고무판화		•볼록한 부분에 잉크를 묻혀 찍어내는 판화이다. •음각과 양각에 의한 흑백 대비와 칼자국 효과를 낼 수 있다.
	목판화	원화 그리기 → 판에 밑그림을 뒤집어 붙이기 → 조각칼로 새기기 → 잉크를 칠하여 찍어내기	
	리놀륨판화		
	직판화	판에 못, 핀 등 사물을 직접 올려놓기 → 망치로 두드려 자국 내기 → 잉크를 칠하여 찍어내기	
	지판화	종이에 모양을 그리고 오리거나 찢어서 붙이기 → 두꺼운 종이판에 붙이기 → 잉크를 칠하여 찍어내기	
오목판화	드라이포인트	스케치하기 → 판에 철필로 새기기 → 잉크를 칠하고 판면 위의 잉크를 헝겊으로 닦아내기 → 프레스로 찍어내기	•오목하게 파인 부분에 남아 있는 잉크가 찍힌다. •세밀한 표현과 날카로운 선의 효과로, 정밀한 표현이 가능하다.
평판화	석판화	석판(알루미늄판, 아연판) 위에 해먹이나 리소크레용으로 그리기 → 아라비아 고무액 바르기 → 표면 전체에 물 바르기 → 판면에 유성 잉크를 롤러에 묻혀 칠하기 → 종이를 덮어 프레스로 찍어내기	물과 기름의 반발 원리를 이용하여 붓 터치와 크레용 자국, 명암 변화 등이 생생하게 표현되므로 가장 회화적인 판화이다.
	모노타이프	판(유리판, 아크릴판, 금속판 등) 위에 유화 물감이나 잉크로 그림 그리기 → 종이를 덮고 문질러 찍기	
공판화	스텐실	종이(판)에 그림 그리기 → 윤곽선 따라 오리기 → 판 밑에 찍을 종이를 놓고 찍어내기	판에 구멍을 뚫어 물감을 통과시켜 찍는 방식으로, 판과 찍힌 그림의 좌우가 바뀌지 않고 찍힌다.
	실크스크린	나무틀에 실크 붙이기 → 풀이나 파라핀으로 그림 그리기 → 스퀴지로 물감을 밀어내어 찍기	

|판화에디션|

•연필로 기입하기
•연속으로 찍어 내는 것: 에디션(edition)
•숫자를 작품에 기입하는 것: 넘버링(numbering) 예 20장을 찍을 때 1/20, 2/20...20/20

넘버링 이외의 기호

•A.P(artist's proof): 작가 보관용(넘버링 작품의 10% 이내)
•T.P(trial proof): 테스트용
•P.P(printers proof): 의뢰한 프린팅 담당 장인의 보관용
•S.P(state proof): 제판 상태 단계별 찍은 표기용

일련번호	제목	서명	제작년도
TP	거리풍경	AWJ	2020.

Performance

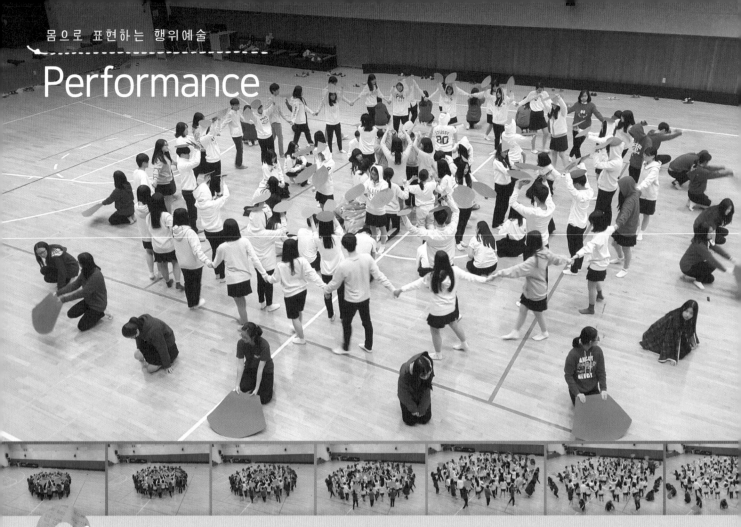

수업 레시피 ● 지구를 지키자(환경 캠페인 퍼포먼스)

|준비물| 콘티, 지구본, 망토, 분리수거통, 분리수거용 쓰레기, 촬영용 카메라(휴대폰 사진 가능)

레시피 비법

- 수업 레시피의 예시 퍼포먼스를 이해하고 개인 또는 그룹이나 팀을 이루어서 계획한다.
 Tip 계획서는 부록을 참조한다.
- 장소와 시간의 제약을 받을 수 있으므로 짧은 시간에 전달하고자 하는 내용을 설정하는 데 있어서 콘티가 중요하다.
- 공익적이거나 이벤트성의 주제를 찾는 것이 좋다.
- 신체만으로 의미 전달이 미흡할 때는 극적 효과를 위해서 소도구를 사용하면 효과적으로 전달할 수 있다.
- 의미 있는 주제와 내용을 더욱 각인시키기 위해서는 비유적 표현을 사용한다.
- 행위 과정에서 목적이 잘 전달되도록 하고 관객과 소통하는 것이 중요하다.

- 콘티는 행위예술을 위해서 계획한 설정의 시간적 흐름과 중요 메시지를 생각하며 그린다.
 Tip 이미지를 이해할 수 있도록 단순화하여 그린다.
- 행위 자체로 보여 주기 힘들거나 행위의 이해를 돕기 위해서 소도구를 활용한다(음악도 포함).
- 촬영용 카메라를 이용하여 퍼포먼스 과정의 설정들을 영상 또는 사진으로 찍는다.

1. 주제 선정하기 및 콘티 그리기

① 퍼포먼스는 행위가 담고 있는 목적이나 내용을 전달하고 공익적인 주제나 사회 이슈, 사건 등을 부각하기 위해 주제를 설정한다.

② 주제를 선정할 때 책이나 자료를 검색하거나 직접 변형 또는 응용하여 활용할 수 있다.

③ 콘티를 그리고 실행하면 설정 과정을 이해하기 쉽고 행위 표현이 수월하다.

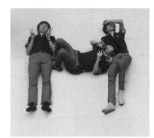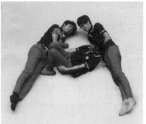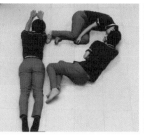

영어 단어 "HAPPY"를 몸으로 표현하여 행복함을 전달하는 학생 퍼포먼스

|퍼포먼스(행위예술)에 대해 이해하기|

개념의 정의

- 미술가의 신체를 이용하여 표현하는 행위예술이다.
- 회화·조각 등의 개념으로 충족할 수 없는 표현 욕구를 신체를 이용하여 시간 흐름에 따라 표현하는 행위이다.
- 예술가의 신체를 작품의 재료와 수단으로 삼으며, 극적 효과를 위해 음악이나 소도구를 활용하기도 한다.
- 해프닝(Happening) 또는 이벤트(Event)보다 명칭과 장르가 보편적으로 쓰인다.
- 액션페인팅, 신체미술, 공동체미술, 해프닝, 과정미술, 거리미술과도 교류될 수 있는 미술 형태이다.
- 장소와 시간의 제약이 따르며, 결과보다는 과정과 의미를 중시한다.
- 작가와 관객 간의 소통이 가장 중요하다.

이해

1. 신체를 사용한다.
2. 시간 흐름에 따르는 표현 행위이다.
3. 음악이나 소도구를 활용하기도 한다.
4. 이벤트성 이슈가 되는 내용을 보편적으로 한다.
5. 개인 또는 다수의 단체로도 행위예술이 가능하다.
6. 공공장소에서 이루어질 수 있으므로 장소나 시간의 제약을 받는다. 따라서 과정과 의미가 중요하다 (실내·실외 가능).
7. 내용 전달과 소통이 가장 중요하다.

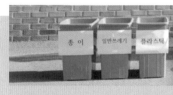

3. 실행하기 (2)

① 일반인도 슈퍼맨과 같은 영웅이 될 수 있다는 행위로 묘사한다.
② 영화 속 패러디와 같은 방법의 예술 행위를 이해시킨다.

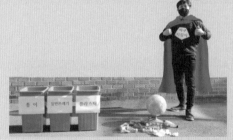

2. 실행하기 (1)

① 콘티로 계획하고 준비된 소도구를 우선 설정에 맞게 배치한다.
② '지구를 지키자'라는 환경캠페인의 주제로 분리수거를 잘하여 "지구환경을 깨끗하게 하자"는 메시지를 전달하는 데 목적이 있다.
→ 작가는 신체를 이용하여 지구를 묘사한 지구본 주위의 쓰레기를 지나치지 않고 다가가서 깨끗하게 하자는 마음을 갖는다.
Tip 소도구인 지구 지킴이라는 문구와 망토를 활용하여 효과를 높인다.

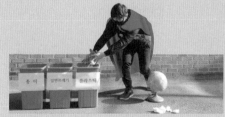

4. 실행하기 (3)

지구(지구본) 주변의 쓰레기를 분리수거하여 환경 캠페인의 목적에 도달한 행위예술을 보여 준다.

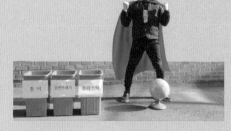

5. 마무리하기

① 이와 같은 과정의 행위를 하는 이유, 이를 해야 하는 이유를 생각하게 하며 소통과 전달로 마무리한다.
② 자신의 활동 감상평 및 다른 조의 감상평을 기록하여 활동의 사고를 확장시킨다
Tip 활동보고서는 부록을 참고한다.

벽화 끝판왕

한번도 경험해 보지 못한 벽화 수업,

우리가 해낼 수 있을까?

수업 레시피

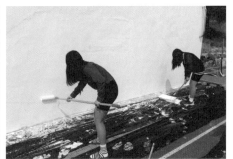

1. 벽화 장소 선정 후 에스키스 제작하기

모둠원 간 협의하에 학교에서 벽화를 그릴 장소를 선정한 후 해당 공간의 성격에 맞는 이미지 에스키스를 제작한다.

Tip 작업 현장의 벽면을 촬영한 후 비율에 맞게 도안의 비율을 맞춰 예상 결과물을 종이에 그린다.

2. 벽면 이물질 제거 및 배경 칠하기

① 벽화가 그려질 공간 벽면의 이물질을 깨끗하게 제거하고, 평탄화 작업을 한 뒤 롤러를 이용하여 주 배경색을 칠한다.

② 배경색은 세 번 이상 칠하여 벽면색이 드러나지 않게 한다.

3. 조색 후 채색 작업하기

① 배경 위에 스케치한 뒤 물감을 조색하고 밝은 색, 넓은 면부터 칠하고 어두운 색, 좁은 면으로 순서대로 칠한다.

② 이미 만들어 놓은 물감을 잘 배분하여 전체 모둠원이 함께 칠할 수 있도록 사전에 체계적으로 계획한다.

● 아는 사람만 아는 벽화 재료와 도구

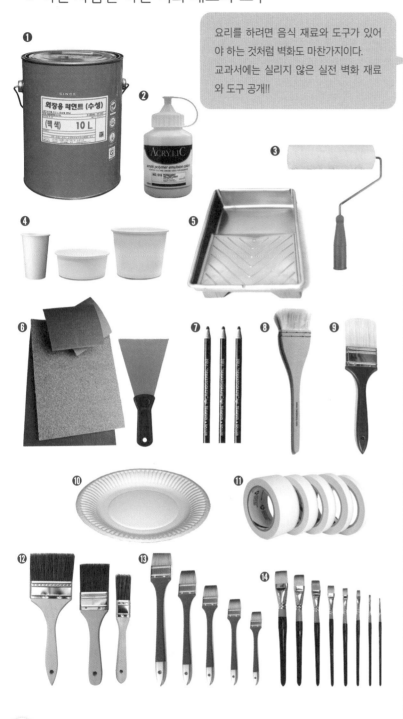

> 요리를 하려면 음식 재료와 도구가 있어야 하는 것처럼 벽화도 마찬가지이다. 교과서에는 실리지 않은 실전 벽화 재료와 도구 공개!!

레시피 비법

- 대규모 벽화를 제작할 경우 사전에 연간 수업계획안을 잘 작성해야 한다.
- 벽화 작업은 단순해 보이지만 많은 재료와 도구가 들어간다. 이 말은 곧 사전에 충분히 예산을 먼저 확보해 놓아야 한다는 말이다. 열악한 재료와 도구로 벽화를 만들었다가 작업만 힘들게 하고 결과적으로는 불쾌한 장소가 될 수도 있다.

❶ 대용량 페인트
고도의 전문가가 아니라면 유성이 아닌 수성으로 구입하여야 하며, 외장용으로 구입하여야 변색이 안 된다.

❷ 아크릴 물감
벽화 재료 중 기본이며 또한 가장 비싼 재료이다. 아크릴 물감은 고가이므로 백색 외장용 페인트를 베이스로 한 뒤 조색용으로 사용한다. 외장용 수성 페인트와 아크릴 물감은 서로 섞이기 때문에 따로 조색제를 구입할 필요는 없다.

❸ 페인트 롤러
벽을 도화지로 만들어 주는 가장 강력한 채색 도구이다. 롤러는 한 차례 작업이 끝나면 가급적 재활용을 해서는 안 된다.

❹ 일회용 종이컵
개인이 물감을 덜어서 쓸 때 사용하며 다양한 크기로 구입하여야 한다.

❺ 페인트 트레이
물감을 한번에 섞을 때 유용하다. 초기 작업 때 대용량으로 섞고, 개인에게 조금씩 분배한 뒤 롤러 작업할 때 사용한다.

❻ 헤라와 샌딩용 사포
벽면의 이물질이나 튀어나온 부분을 제거하고 사포로 연마해 주면 시간이 지나 생기는 페인트의 균열을 막을 수 있고 채색 표현도 쉬워진다.
Tip 헤라 구입 시 명칭은 끌칼, 칼 헤라, 껌칼 등이 있다.

❼ 구리스 펜
글라스 펜, 유리펜이라고도 부른다. 벽면 스케치에는 최고!

❽ 부드러운 백 붓
밑그림을 스케치할 때 지우개를 털거나 미세한 먼지를 제거한다.

❾ 페인트 붓
페인트용 전용 붓으로 바니쉬 마감 코팅 작업을 할 수 있다.

❿ 일회용 플라스틱 플래터
이동이 많은 벽화 작업 중 가장 요긴하게 사용되는 팔레트 대용품이다. 가격도 저렴하고 적당히 덜어 들고 다니기가 용이하다.

⓫ 마스킹 테이프
테이핑 작업 후 넓은 면의 사각형을 깔끔하게 칠할 수 있다.

⓬ 거친 평붓
거친 면, 벽돌 틈 사이, 벽면이 꺾인 틈을 칠할 때 사용한다.

⓭ 부드러운 평붓
중간 면 또는 기본 묘사를 할 때 사용한다.

⓮ 디자인 붓
붓은 한번 마르면 버려야 하므로 학생 개개인에게 넘버를 매겨 나누어 준 뒤 각자 책임지고 관리하도록 지도한다.

정말 노력을 많이 해서 어렵게 작업한 벽화 그림들이 몇 개월이 지나면 변색과 균열이 생기는 것을 경험하였다. 이럴 때는 어떻게 해야 할까?

5년 뒤에 그림이 조금씩 변색되어 간다면 정말 실망이 클 것이다. 지역 사회에서 벽화 봉사활동을 한 추억이 너무 아쉬워진다. 벽화 그림을 오래 보존할 방법은 없을까?

❗ **몇 개월 만에 벽화가 변색되거나 균열이 일어나는 경우**
① 벽면의 이물질과 먼지를 제대로 제거하지 않은 경우
② 외장용 페인트가 아닌 내부용 페인트를 기본 베이스로 사용한 경우
③ 아크릴 물감과 섞는 조색 과정에서 물이나 이물질이 들어간 경우

앞의 재료와 도구에 대한 설명을 보고 잘 따라서 하면 아무리 햇볕에 종일 노출이 되는 장소라고 해도 최소 5년간은 문제가 없다.

❗ 방법이 있다. 바로 종이를 코팅하는 것처럼 벽면을 코팅하는 것이다.

'바니쉬'란?
바니쉬(varnish)란 광택제라는 의미로 표면 위에 바르면 용매가 휘발되면서 막을 형성하여 습기나 변색을 방지한다. 간단히 말해 광택이 있는 투명한 피막을 형성하는 도료를 말한다.

수성 바니쉬를 페인트용 붓으로 완성된 벽면에 칠해 주면 얇게 코팅이 되어 오랜 시간 벽화 그림이 보존된다. 숙련된 붓칠 기술이 없는 초보자도 쉽게 마감 코팅 작업이 가능하다.

❗ **콕 집어 깨알 설명**

경험상 넓은 벽면에 구리스 펜(유리펜)을 사용하는 것이 가장 적합한 이유는 거친 벽면에 스케치가 잘 되고 연하게 그렸을 때는 지우개로 지워지기 때문이다.
물론 구리스 펜(유리펜)은 나중에 아크릴 물감으로 덮어 사라지기 때문에 약간의 실수는 걱정할 필요가 없다. 최종 선만 잘 살리면 된다.

벽화 공간이 넓을수록 많은 예산이 필요하다! 건물 내부나 외부의 일부 면만 칠하는 경우 도색 인부, 페인트 재료만 대략 500만 원 이상 드는 경우가 많다. 면적이 넓다면 그 액수는 더 커진다.
그런데 벽화는 단순하게 밑칠하는 작업이 아닌 밑칠 위에 그림을 그리는 작업이다. 예산 확보 없이 학교의 요구에 따른다거나 재능 기부를 하겠다고 했다가 여러 어려움을 겪을 수 있다. 이점을 예산 집행 전에 충분히 알려줘야 한다.

아크릴 물감은 가격이 비싸므로 넓은 벽면을 칠할 때에는 조색 용도로 사용하여야 한다. 용량은 500ml가 적절하고 때에 따라 대용량 1000ml를 구입해도 된다. 학생들과 함께 수업할 경우 튜브형 아크릴 물감이 가장 적당하고, 세부 묘사 때는 아크릴 물감만 사용하여 벽면에 그림을 그릴 수 있다.

앞의 재료와 도구는 실제 벽화를 제작하며 경험한 보편적인 기준에서 소개한 것이다. 벽면의 환경과 상태에 따라 본인이 잘 선택하여 적절하게 사용하면 된다. 예를 들어 벽면에 균열이나 단차가 없을 경우 굳이 헤라를 구입할 필요는 없다.

해움 미술관 주최 지역 사회 벽화 봉사활동으로 거리의 환경을 바꾼 사례

오른쪽 사진을 보자! 벽화 재능 기부 활동으로 거리의 흉물스러운 대문이 아름다운 여섯 개의 캔버스 작품이 되었다.
이 재능 기부 벽화가 완성되기 전 실제 이 대문 앞은 10년이 넘는 시간 동안 노상 방뇨와 쓰레기 무단 투기 및 고양이 사체가 발견된 장소였다. 지금은 단 하나의 쓰레기도 발견되지 않고, 지역 거리의 명소가 되었다.
이것이 바로 미술의 힘!

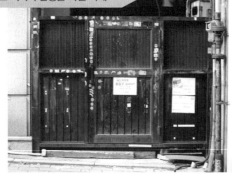
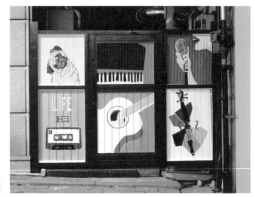

● 실전 벽화 작업 과정

1 벽면 정리 및 도색 작업(사실상 가장 중요한 부분)

이 학교는 개교한 지 100년이 넘은 학교이다. 벽면의 상태가 매우 심각하였지만 학생들이 사열대 전면을
최대한 연마해 평평하게 작업한 뒤 세 번 이상의 롤러 도색 작업을 하였다.

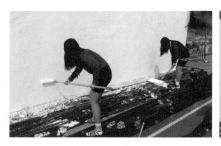
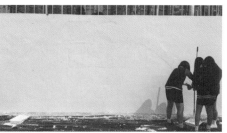

3차 도색 작업 – 도색 전후의 모습

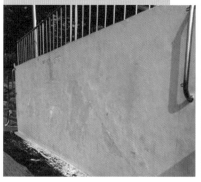
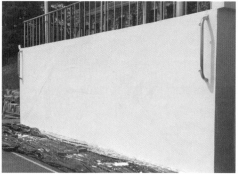

벽면에 배경색을 칠하는 모습

한 번 칠할 경우 벽면에 바닥색이 그대로 드러난다. 세 번 정
도 덧칠해야 완전히 벽면 색이 사라지고 두꺼운 층을 이루
며 물감이 벽에 흡착된다.

도색 작업의 실제 – 삼세번의 미학

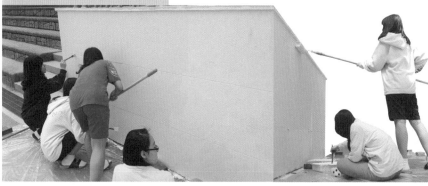

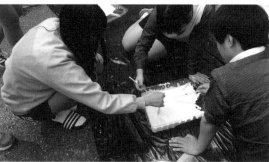
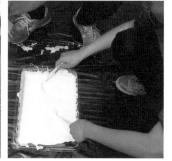

외장용 백색 페인트를 먼저 트레이에 부어 주고 아크릴 물감을 섞어 색을 만들어 준다. 외장용 페인트와
아크릴 물감을 섞을 때 최대한 많이 휘저어서 중간에 색이 바뀌지 않게 해야 한다.

2 도색 작업 완료 후 모둠별 조색 작업

에스키스 계획서를 참고하여 벽화에 들어갈 모든 색의 요소를 조색한다. 조색이 완료된 물감은 조별 이름을 적고
뚜껑 위에 만들어진 색으로 살짝 표시하여 곧바로 사용할 수 있도록 표식을 남긴다.

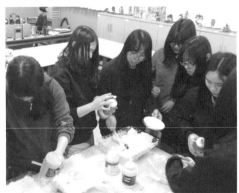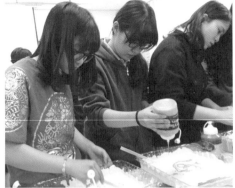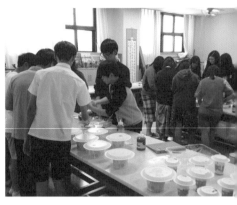

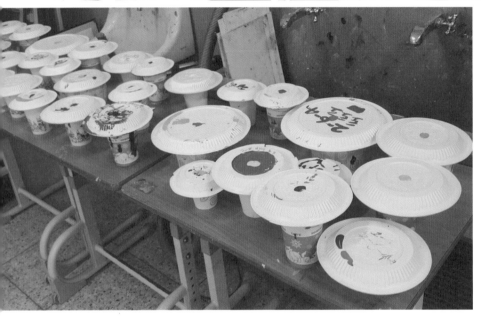

| 또래 수업 공감 |

"조색 작업을 할 때에는 미리 제작한 에스키스
계획서에 예상 색을 메모하고 벽화의 특성상 너
무 많은 색을 만들어서는 안 됩니다.
또한 한 번 색이 만들어지면 다시 똑같은 색을
만들 수 없으므로 넉넉하게 색을 만들어 놓아
야 하며 대형 종이컵에 뚜껑을 닫아놓고 보관하
면 벽화 작업이 끝날 때까지 마르지 않습니다.
여기서 중요한 건 채색도 마찬가지이지만 밝은
색 위주로 먼저 만들어 나가면서 점점 더 어두
운 색을 만들어야 물감을 최대한 절약할 수 있
더라고요.
그리고 모둠별로 색이 많아지니 꼭 조색한 물감
에 자신의 조명과 컬러를 한 번 살짝 찍어서 바
로 사용할 수 있도록 정리하는 게 중요합니다."

| 또래 수업 공감 |

"오른쪽 에스키스 계획서와 실제 벽화 결
과물을 보면 아시겠지만 에스키스에서 만
들어진 이미지와 컬러 메모가 거의 그대로
재현된다는 것을 알 수 있습니다.
에스키스는 종이 한 장에 불과하지만 벽
화의 결과를 가늠할 수 있는 것으로 컴퓨
터로 따지면 프로그래밍 명령어라고 볼 수
있습니다.
어찌 보면 벽화 수업은 코딩적 사고로 만
들어지는 과정이라고 볼 수 있죠."

▲(좌) 에스키스 계획서 / (우) 실제 벽화 작업 결과물
계획서에 작성한대로 조색을 하여 스케치한 뒤 채색한 결과는 매우 흡사하다.

3 조색 작업 중 스케치 작업

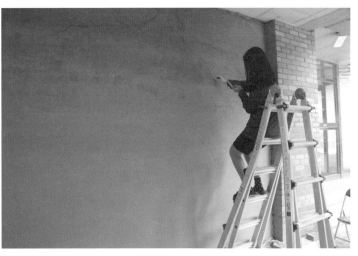

모둠원들이 벽화에 들어갈 색을 모두 만들어 가는 동안 스케치 담당 학생은 사전에 만들어 놓은 에스키스를 보며 유리펜을 가지고 연하게 칠하면서 서서히 진한 최종 선으로 벽면에 스케치를 한다.

| 또래 수업 공감 |
"때로는 높은 벽면 위에 그림을 그릴 때 이동식 사다리를 사용하기도 합니다. 이때 안전사고에 유의해야 해요. 항상 주변 친구들이 사다리가 안전하게 고정되었는지 확인해 주고 낙상 및 부상의 위험에 대비해야 합니다."

4 스케치 작업 후 채색 작업

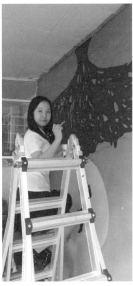
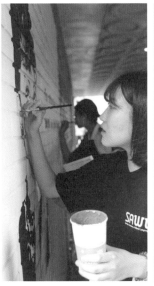
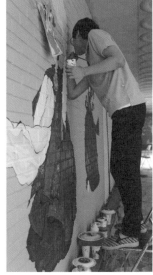
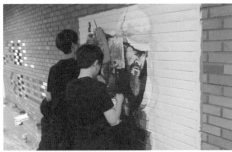
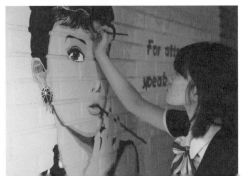

| 또래 수업 공감 |
"보통의 경우 벽화를 채색할 때 밝은 색 그리고 넓은 면부터 칠하는 게 가장 안전하고 정확한 방법입니다. 다만 그림이 복잡하거나 명암 위주 그림인 경우 선으로 그림을 확실하게 그린 뒤 각자 맡은 영역을 채워주는 작업으로 진행할 수도 있습니다. 밝은 계열 컬러와 넓은 면에서 서서히 어두운 계열 컬러와 좁은 면으로 넘어가는 것처럼 붓도 롤러로 시작해서 페인트 붓, 빽붓, 평붓, 수채화 붓으로 작아집니다. 최종 컬러는 당연히 블랙입니다."

 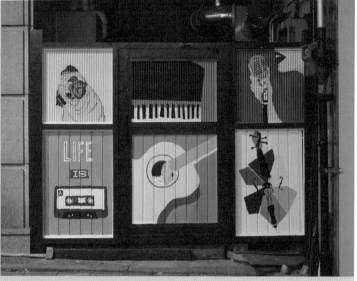

수원 교동 해움미술관 주최 지역 사회 살리기 벽화 재능 기부 활동

 〈벽화 재능 기부 봉사활동〉 학생 인터뷰

1. "학교에서 터득한 벽화 수업 노하우를 지역 사회에 적용할 수 있을까?"라는 생각을 해본 뒤 무작정 학교 근방 가까운 미술관을 찾아 문의를 해 보았습니다.

2. "뜻이 있으면 길이 열린다!"고 마침 낙후된 우리 동네의 거리를 살리는 '벽화 재능 기부 프로그램'이 있어 미술 동아리부원과 함께 신청을 했습니다(1일 8시간 봉사활동을 인정하는 봉사활동 프로그램).

3. 수원 교동 지역은 오래된 건물과 열악한 환경으로 거리가 지저분했습니다. 그래서 먼저 지역의 거리를 걸으며 벽화를 통해 거리를 살릴 수 있는 적합한 장소를 찾았습니다.

4. 마침 쓰레기 무단 투기와 노상방뇨로 힘들어 하는 장소를 찾아 벽화 봉사활동의 취지를 건물주에게 설명하고 동의를 구한 뒤 벽면을 깨끗하게 밑칠했습니다(대문을 청소한 뒤 테두리를 캔버스의 틀처럼 칠하고 화이트로 깔끔하게 캔버스 느낌을 냄).

5. 아이디어 회의 후 참고 사진을 프린트한 뒤 총 네 개의 면에 유리펜(구리스 펜)으로 에스키스에 맞춰 각자 역할에 따라 스케치했습니다.

6. 주어진 시간이 너무도 짧았지만 수업 때 경험한대로 한 계단 한 계단 올라간다는 생각으로 밝은 색부터 어두운 색으로 순서에 맞춰 차례대로 칠해 나갔습니다.

7. 물감이 완전히 마른 뒤 마른 수건으로 표면의 먼지를 닦은 뒤 바니쉬로 코팅 작업을 완료했습니다.

8. 실제 아무도 찾지 않는 이 공간은 이제 지역의 명물이 되었습니다.

9. 재능 기부를 한지 2년이 지난 지금 우리가 만든 이 벽화 공간에는 아무도 쓰레기를 버리지 않고 주변 거리도 깨끗하게 유지되고 있습니다. 그리고 '깨진 유리창의 법칙'이 무엇인지 제대로 알게 되었습니다.

● 공공미술 벽화 수업 결과물 – 학교의 명물이 된 벽화 휴식 공간

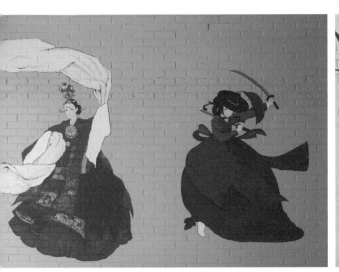
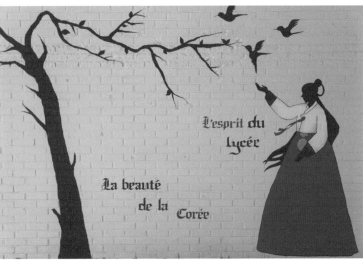

스쿨 옥션(나도 미술품 경매사)

우리도 학교에서 미술품 경매를 할 수 있을까?

'스페셜리스트'란?

'스페셜리스트'는 미술관의 큐레이터처럼 경매와 관련된 거의 모든 일에 관련하지만 그중 가장 중요한 업무는 의뢰인이 내놓는 작품의 가치를 분석하고 경매에서 예상되는 낙찰 가격을 결정하는 데 영향을 주는 것이다. 즉 작품을 가지고 있는 소장자와 가격을 협의하고, 경매에 나갈 작품들을 선정·추천할 때 경매 전 고객들에게 작품에 대한 홍보자료나 작품집을 만들어 발송하거나 프리뷰를 열어 작품의 가치를 알려주는 등 최고의 가격으로 낙찰될 수 있도록 모든 과정에 관여한다.

● 한눈에 보는 '스쿨 옥션' 수업 과정

|주의사항|

1. 발표 수업 시 영상자료가 잘 호환 작동되는지 사전에 철저히 확인한다.
2. 학생들이 발표할 때 교사는 학생들의 경청 자세와 참여도를 독려하고 개인 평가한다.

사전 활동	아이디어 회의	아이디어 전략 실행
• 학습 준비 • 모둠 구성	• 작품 분석 • 발표 전략 • 홍보 전략	• 경매 절차에 따른 발표 전략 • 홍보물 제작 전략 실행
작품 경매 토론 활동의 개념과 절차, 모둠 구성원 역할 및 프로젝트 진행의 전체 과정 등을 이해한 뒤 모둠을 구성한다.	경매를 위한 발표 및 홍보전시에 관련된 아이디어를 다양한 토론 방법을 통해 창의적으로 고안한다(프로세스폴리오 제작).	모둠별 토론을 통해 고안해 낸 아이디어를 토대로 모둠이 선정한 작품을 최고 경매가로 낙찰시키기 위한 작품 발표 및 홍보물 제작 전략을 실행한다.

수업 레시피

'우리가 만드는 수업'

우리가 작품을 '선택'하고
우리가 작품을 '홍보'하고
우리가 작품을 '토론'하고
우리가 작품을 '경매'하고
우리가 '이 모든 걸' 할 수 있을까?

1. 모둠 구성 및 최고의 작품 선정하기

① 4~5명 조별 모둠 구성 후 역할을 분담하고(발표자, PPT 제작 담당, 질의응답 담당, 홍보물 제작 담당, 디베이트 담당 등) 프로세스폴리오 계획서를 작성한다.

② 모둠별 경매 대상 작품을 선정한다. 크리스티, 소더비, 홍콩옥션, 서울옥션 등 전 세계에서 역대 최고가로 경매에 낙찰되고 있는 작품들을 살펴본다.

2. 경매 홍보 작품 분석 및 전시용 홍보물 제작 후 발표하기

① 경매에 출품할 작품에 대해 조사하고, 경매에 필요한 기본적인 배경 지식을 쌓은 뒤 모둠원 간의 협력을 통해 경매용 작품 홍보 판넬을 제작한다.

② 스쿨 옥션 경매 작품을 발표하고 최고가 작품으로 낙찰된 이유를 토론한다.

3. 경매용 홍보 결과물 전시 및 경매 응찰 활동하기

① 학교의 유휴 공간(자투리 공간)이나 복도에 경매 갤러리를 조성하여 전시 및 관람이 이루어지도록 지도한다.

② 경매 최종 응찰을 하고 최고 작품을 최종 선정한다. 전교생 및 교직원은 경매용 응찰 스티커를 최고 작품에 붙여 최종 낙찰을 한다. 낙찰 이후 프로세스폴리오 전 과정을 평가한다.

● 수업 펼치기 Q&A

Q 스쿨 옥션 프로젝트 수업이 무엇인가요?

스쿨 옥션 프로젝트 수업은 우리가 TV와 인터넷 뉴스를 통해 자주 접해왔지만 늘 낯설고 생소하게만 느꼈던 세계 최고가의 명화에 대한 가치를 우리가 직접 '경매 스페셜리스트'가 되어 미술품 경매에 관한 일련의 모든 과정을 체험하고 수행하는 것이다.

Q 실제 수업에서 최고가 작품에 대한 자료 수집은 어떻게 하나요?

우리 모둠이 다른 모둠보다 차별화된 발표 자료를 만들고 자료에 대한 객관성과 신뢰성을 확보하기 위해서는 단순한 인터넷 검색뿐만 아니라 참고문헌과 도서자료 검색 등을 통한 방법을 선택할 수 있다.

Q 우리가 선택한 작품이 최고의 작품이라는 것을 홍보할 때 모둠별로 토론을 한다면 어떤 방식으로 해야 하나요?

작품 발표 후 찬반 디베이트 과정에서 필요한 반대 질문 만들기를 위해서는 '하브루타 토론'을, 창의적 홍보물을 만들기 위해서는 '브레인스토밍, 브레인라이팅 토론'을, 다양한 방법으로 제안된 창의적 발표 방식이 구매자들(학생들)에게 공감과 감동, 재미를 유발하여 매력 있고 창의적인 홍보가 될 수 있도록 방법을 고안하기 위해서는 'PMI토의토론'을 선택하여 사용할 수 있다.

발표와 토론

• 모둠 토론을 통한 입론과 반론

홍보 전시 및 낙찰 활동

• 홍보 결과물 전시 및 낙찰(최종 피드백)

평가 및 환류

• 동료 평가
• 자기 평가
• 협동 자세 평가 · 정의적 평가서 · 논술 평가

다양한 발표 방식으로 작품의 가치를 홍보하는 발표를 진행한다. 10분 발표가 끝나고 5분 토론 과정을 거친 뒤 동료 평가로 작품의 가치를 가장 논리적으로 발표한 조를 경매 1차 최고가로 낙찰한다.

모둠별 전시 홍보물과 학습 결과 프로세스폴리오를 전시하여 전교생과 공유하고 경매 2차 최고가를 낙찰한다.

• 동료 평가를 참고하여 수업의 프로세스폴리오 전 과정을 평가한다.
• 평가 후 수업 내용을 서술 및 논술 평가로 최종 진행하여 토론 수업의 의미와 교육적 가치를 깨닫게 한 뒤 평가 내용을 학생들에게 환류하여 교육 효과를 극대화한다.

프로세스폴리오 ● 실제 스쿨 옥션 수업의 모든 활동 장면

1 사전 활동

경매에 출품할 작품에 대하여 조사하고, 경매에 필요한 기본적인 배경 지식을 쌓는다.

자료의 객관성을 확보하기 위해 해당 모둠조가 학교 도서관에서 작품 조사 활동을 하는 모습

다양한 자료 수집과 홍보물 제작을 위해 웹 기반 논문 검색과 하브루타 토론을 선택한 모둠

발표자, PPT제작, 반론 질의응답, 경매 홍보물 제작, SNS 홍보를 정하여 역할 분담을 한 뒤 작품의 가치를 발표하기 위해 사전에 작가의 생애, 작품의 형식, 관련 작가, 그림이 가진 신화적 가치 등에 대한 연구 계획을 세운다.

2 경매 전시용 홍보물 제작

모둠원 간의 협력을 통해 경매용 작품 홍보 판넬을 제작한다.

① 홍보 판넬을 제작하기 전 조원들과 함께 제작 구상을 위한 회의를 진행한다.

② 회의가 끝나면 자신이 맡은 영역의 작업을 수행한다.

③ 각자 자신이 맡은 역할에 맞게 경매 홍보 판넬을 제작한다.

④ 경매 홍보 판넬을 만들 때 다양한 방법이 필요하므로 협업을 통해 문제를 해결한다.

3 홍보물 최종 제작 후 발표 연습 및 리허설

경매용 홍보 판넬과 발표를 위한 PPT 및 대본이 완성되면 경매 발표를 위한 모의 연습을 한다.

발표 준비가 끝나면 모둠원이 모두 모여 발표할 내용을 연습한다. 연습 도중 토론에 들어갔을 때 입증 내용에 대한 반증 준비도 함께 논의한다.

연습이 끝나면 모둠별로 리허설을 한다. 이때 영상, 음향, 발표 순서, 발표자 위치를 정하고 최종 발표 때 발생할 수 있는 문제를 사전에 예방한다.

발표 수업의 가치

모둠원들이 협의하에 스스로 선정한 작품들을 홍보하는 과정에서 최고 작품을 선정한 이유와 가치를 중심으로 발표한다. 또 경매 낙찰가를 높이기 위해 스페셜리스트 역할을 하는 과정에서 경매의 절차와 방식을 자연스럽게 익힐 수 있다.

이러한 발표 수업을 통해 자신의 지식과 경험을 실제 학습에 적용할 수 있으며 '살아있는 지식의 실천'을 자연스럽게 체험할 수 있다.

4 스쿨 옥션 경매 작품 발표 - 경매 작품 홍보 발표의 다양한 사례

방식 ① 모둠의 대표 학생 1인이 발표한다. 이때 다른 조원은 토론의 질의에 대한 답변석에 앉아서 대기하거나 PPT 및 영상자료를 발표에 맞게 틀어준다.

방식 ② 뉴스 토론 방식으로 진행한다. 사회자가 질의응답을 하고 가상의 전문가와 작품의 작가를 패널로 앉혀서 대화 방식으로 작품의 가치를 설명한다.

방식 ③ 연극 방식으로 발표한다. 작품의 작가를 주인공으로 하고 각각 주변 인물들 역할을 맡아 연극 형식으로 작품을 홍보한다.

방식 ④ 파트별 발표 방식으로 한다. 작가 소개, 작품의 시대적 특성, 조형적 분석, 사회적 가치 등을 파트로 나누어 발표한다.

토론 반론

발표 수업이 끝나고 반론을 제기하는 학생의 모습

토론 재입론 (1)

다른 모둠에서 발표한 작품이 최고가 아니라는 반론 제기에 대해
재입증하는 모둠원들의 모습

토론 재입론 (2)

반론이 들어왔을 때 각자 역할을 나누어 재입증하는 모습

토론 재입론 (3)

모둠에서 한 명이 전담하여 반론에 대해 재입증하는 모습

|용어 설명|

입찰
상품의 매매 등을 체결할 때 여러 희망자들이 각
자의 낙찰 희망 가격을 종이에 써서 제출하는 것

응찰
입찰에 참가하는 것

낙찰
경매나 경쟁 입찰 등에서 물건이나 일 등이 어떤
사람이나 업체에게 돌아가도록 결정하는 일

학교의 자투리 공간을 활용하여 만든 별도의 전시장

학교 공간 재구조화로 문화예술 공간 조성

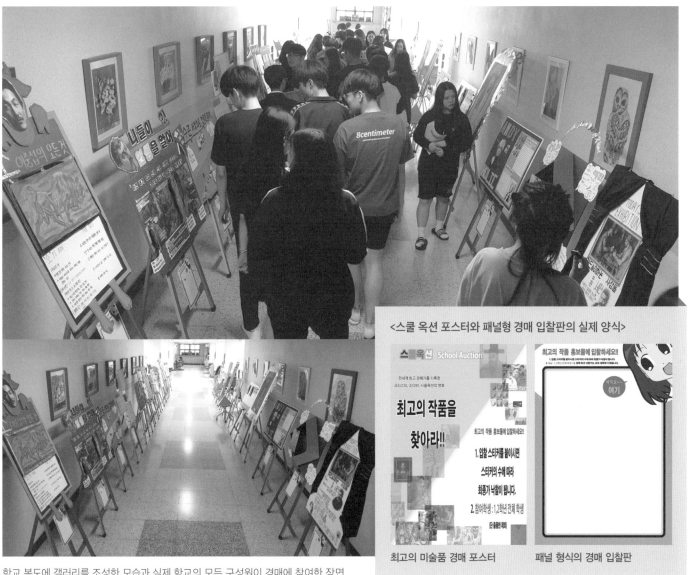

학교 복도에 갤러리를 조성한 모습과 실제 학교의 모든 구성원이 경매에 참여한 장면

<스쿨 옥션 포스터와 패널형 경매 입찰판의 실제 양식>

최고의 미술품 경매 포스터

패널 형식의 경매 입찰판

※ 우리들이 만든 스쿨 옥션 최고의 미술품 경매 홍보물을
 소개해 보자.

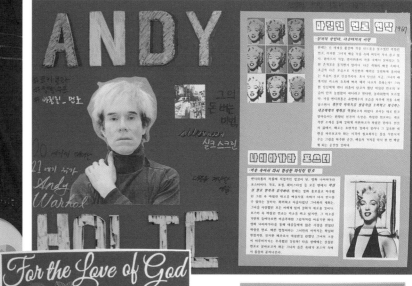

WORK SHEET

부록: 활동지

 # 픽셀 아트 그리기 20×20

🔍 구글에 "픽셀"또는"pixel" 검색해서 이미지 참고

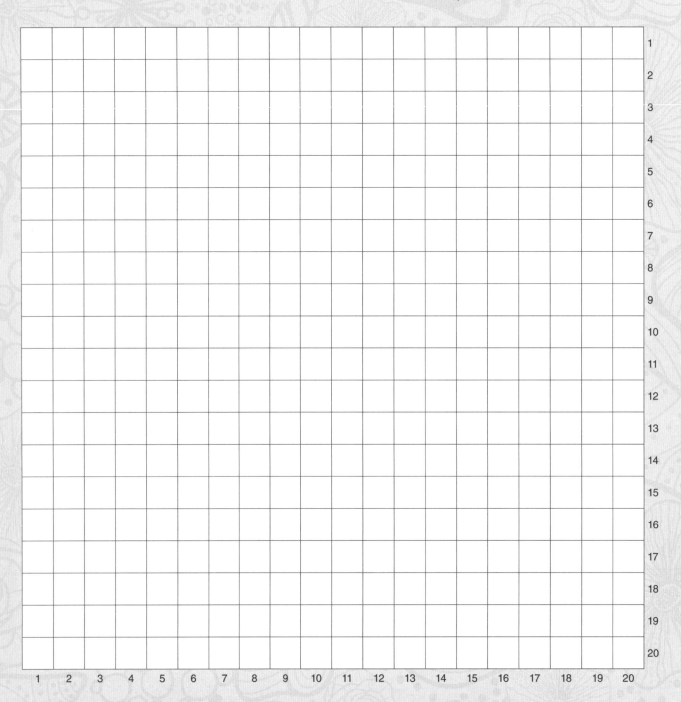

픽셀 아트 그리기 25×25

 # 그립톡 38mm 용지

그립톡 40mm 용지

나를 닮은 동물 만들기

학년 반 번 이름:

1 모바일용 앱을 통해 발견한 나를 닮은 동물은 무엇인가요?

2 나의 외모, 성격, 행동 등을 고려했을 때 나를 닮은 동물은 무엇인가요?

3 평소 사람들이 나를 부르는 동물 별명이 있나요? 있으면 별명을 적고 이유를 작성해 주세요.
(없으면 4번으로 이동)

4 작품에서 사용할 오브제는 무엇인가요?

5 4번의 오브제를 선택한 이유는 무엇인가요?

아이디어 스케치

나를 닮은 동물을 지점토와 오브제를 활용하여 입체 작품으로 제작할 것입니다. 정면, 옆면, 후면 등 전체적으로 어떻게 만들지 결과물을 생각하면서 스케치를 해봅시다.

멸종 위기 동물 보호를 위한 보틀 디자인

1 선택한 멸종 위기 동물(들)은 무엇인가요?

2 선택한 멸종 위기 동물(들)이 멸종하게 된 주된 원인은 무엇인가요?

...

...

3 보틀 디자인을 통하여 사람들에게 전달하고자 하는 메세지는 무엇인가요?

...

...

🔵 아이디어 스케치

투명한 병이므로 앞쪽만 보이는 것이 아닌 그 너머의 그림도 눈에 보이겠죠?
진한 음료가 담기면 보이지 않겠지만 점점 음료가 줄어들면서 어떤 그림이 나타날지 상상하며 아이디어 스케치를 해봅시다.

엽서 양식

보내는 이(현재의 나)

현재 자신이 살고있는 주소

우표
디자인

우편엽서 배경 디자인

받는 이(20년 후의 나)

미래에 내가 살 주소

손가락 자화상

나는 .. 이다.

왜냐하면 ... **이기 때문이다.**

1. 엄지: 나에게 가장 소중한 것
2. 검지: 나의 꿈과 미래
3. 중지: 나의 특징과 장점
4. 약지: 나의 약속과 다짐
5. 소지: 나의 단점과 고칠 점
손바닥: 나의 캐릭터

7cm

6cm

8.5cm

14cm

8cm

7cm

9,5cm

17cm

 # '여름방학 때 있었던 일' 활동지

이번 여름방학 때 있었던 일 중 기억에 남는 것을 육하원칙에 맞춰 자세히 작성해 주세요.

(친구가 꼭 그려줬으면 하는 장면이 있으면 강조하여 써 주세요.)

'내 친구의 여름방학 4칸 만화' 제작 소감문

1 작품의 내용을 설명해 주세요.

...

...

...

2 작품을 제작하면서 느낀 점을 작성해 주세요(좋았던 점, 아쉬웠던 점 등).

...

...

...

3 나의 이야기를 작품으로 만든 친구의 작품을 보고 느낀 점을 작성해 주세요(좋았던 점, 아쉬웠던 점 등).

...

...

...

4 나의 이야기를 작품으로 만든 친구의 참여도를 평가한다면?

★(1점)　★★(2점)　★★★(3점)　★★★★(4점)　★★★★★(5점)

5 이 수업을 통해 느낀 점을 작성해 주세요.

...

...

...

Performance Art 계획서

| 학년 | 반 | 번 | 이름: |

조장:	촬영:
소품:	기획:
발표:	아이디어:

작품명:

작품 설명 ※무엇을 표현하고 싶은지 등...

촬영 계획 ※언제, 어디서, 소품 준비는 어떻게 등...

시안 그리기(콘티) ※칸을 나누어 그릴 수 있다.

 Performance Art 감상 및 평가

작품명:

작품 설명:

나의 역할:

체험 감상문:

김보연

영덕고등학교 교사

미적 체험이 주는 즐거움을 통해 내적 치유의 시간이 될 수 있길. 표현활동을 통해 자신을 돌아보고 서로를 알아가며 시야를 확장하여 삶에 의미 있는 점을 찍을 수 있길 소망함.

박정인

도당고등학교 교사

몰입에서 나오는 행복감과 힐링, 작은 성취감의 반복으로 인한 중독, 미술 실기의 본질에 대한 기쁨과 재미를 학생들이 스스로 깨달을 수 있도록 도와주려 함.

안우재

수원고등학교 교사

대학 입시에서 벗어나 여유와 힐링의 미술 수업을 꿈 꿈. 미술 수업이 자아실현의 원동력이 되기를 희망함.

안현이

부천북고등학교 교사

현재 부천북고등학교에서 입시로 인해 심신이 지친 고3 아이들과 영혼을 달래주는 미술 창작 수업을 하려고 노력 중.

정유진

부흥고등학교 교사

미술을 통하여 미학적으로 소통하며 삶을 위한 미술을 가르치고자 함. 미술교육의 중요성과 가치를 알리기 위해 그리고 변화하는 시대에 맞는 다양한 교수학습 방법 탐색을 위해 지속적인 연구를 하고 있음.

최찬경

원종고등학교 교사

삶에 적용할 수 있는 실전 미술을 가르치는 실천교육가. 미술로 잘 먹고 잘 사는 대한민국을 만드는 미래교육의 개척자가 되고자 함.

한다운

동덕여자중학교 교사

현재 동덕여자중학교에서 세상을 향해 나아가는 맑은 아이들에게 미술을 가르치고 있음.

한정숙

관동중학교 교사

많은 아이들이 미술을 즐길 줄 아는 사람으로 성장하길 바라며 도시를 떠나 자연과 가까운 지역에서 아이들을 가르치고 있음.

홍철

경기대명고등학교 교사

전국 최초 공립 대안학교에서 근무 중. 자기주장이 강하고 마음에 상처가 있는 아이들이 미술을 통해 힐링할 수 있도록 돕고 있음.

Special logo design

박현서 / 로고 디자인 / 태블릿

이솔 / 로고 디자인 / 종이에 물감, 태블릿

정서영 / 로고 디자인 / 종이에 사인펜, 마커

정희연 / 로고 디자인 / 태블릿

미래를 꿈꾸는 명함

진혜영 외 9명

반티 디자인

권영은, 구교혁, 김민서, 전영현, 이채원, 박수민, 김자람, 김태우, 박건, 정유진, 주내언

나와 닮은 동물 만들기

강명지 / 다람쥐

송화정 / 사막여우

박찬휘 / 앵무새

송승원 / 고슴도치

박희현 / 코끼리

조미정 / 오리

구글 사이트 만들기

석태현, 오세혁

그립톡 만들기

황범기, 김민정, 권혜준, 강유지, 박혜성, 김가은, 이채연, 서유림, 박솔, 우현찬

Save the Green Planet!

김연지, 황유진, 정서연, 황범기, 조소현, 유석준, 전재연, 정예진, 고예진, 김가은, 이지원

자연으로 스마트 코디하기

김지영 / 사슴 / 디지털 사진

김채영 / 드레스 / 디지털 사진

오민규 / 수사자 / 디지털 사진

연한준 / 비트루비우스적 인간 / 디지털 사진

정예지 / 붉은 수탉 / 디지털 사진

이현지 / 새 / 디지털 사진

이휘주 / 풍선 소녀 / 디지털 사진

서수진 / 노을과 천사의 날개 / 디지털 사진

강희수 / 내 콜라 / 디지털 사진

이현지 / 해마 / 디지털 사진

이정은 / 고성 / 디지털 사진

허선아 / 돌고래 / 디지털 사진

조세아 / 브러쉬 / 디지털 사진

정민호 / 엘모 개 / 디지털 사진

이휘주 / 붉은 해마 / 디지털 사진

김유나 / 조약 돌고래 / 디지털 사진

조선 시대 방문(榜文) 만들기

정서림 / 나의 눈썹 찾아 9만 리

사공은 / 햇님달님 호랭이 현상수배서

배지원 / 자라가 토끼를 찾는다

피우인 / 홍도깨비를 잡아라

남윤서 / 신출귀몰 염탐꾼

온성원 / 발모사기범

서문지훈 / 대역모

조은서 / 머리는 빛났다

최승화 / NTR

이세민 / 부처핸접

김용민 / 녀심사냥자

송지원 / 송 대감댁 불효녀

손다현 / 웃음 사냥꾼

공윤서 / 용감한 관비

박주원 / 효녀 심청이

김현진 / 억지 추구

박성주 / 조수미

안예지 / 한 입만

색으로 연상하기

김연두, 박진옥, 유아영, 이지애, 고하준, 김예린, 김예은, 박서연, 박시아

Pastel Painting

한종현, 조호준, 우종빈, 이재호, 유창록, 수원C&C미술학원 / 수원고등학교

테이프 아트

우나경(앵무새), 배서연, 신연우, 조희진

미래 상상 엽서

장은서 / 미래의 은서에게 / 켄트지에 채색

오윤서 / 캐릭터형 샘플

지소윤 / 이모티콘형 샘플

김지율 / 아르누보형 샘플

전보규 / 켄트지에 컬러마커

김지율 / 켄트지에 색연필

최윤정 / 켄트지에 색연필

손가락 자화상

현윤진 외 5인 / 손가락 자화상 / 켄트지에 마커, 색연필

이지안 / 상징적 기호와 텍스트

조민서 / 자체 제작 캐릭터

김지우 / 이모티콘형 샘플

임주애 / 만화 캐릭터와 상징 표현

이지안 / 손가락 자화상, 손가락 자화상 발표용 작품 설명지 / 종이에 색연필

현윤진 / 손가락 자화상 / 종이에 볼펜과 색연필

강예원 / 손가락 자화상 / 종이에 볼펜과 마커

이수아 / 손가락 자화상 / 종이에 볼펜과 색연필

조세아 / 핑거 페인팅 왕국 가족 / 손가락에 펜, 색종이

김가현 / 핑거 페인팅 우리 가족 / 손가락에 볼펜, 사인펜

조연우 / 핑거 페인팅 겨울 커플 / 손가락에 볼펜, 색종이

박세림 / 핑거 페인팅 중국 가족 / 페이스 페인팅 물감

'내 친구의 여름방학' 4칸 만화

김보경 / 내 친구의 여름방학

이륜기 / 무죄

안지원 / 코로나가

J. M. / 카라반 여행일텐데...

이준서 / 소영이의 대부도

김동훈 / 그들의 힐링 여행

김유진 / 고3의 방학

장보윤 / 내일부터

박소연 / 그 친구들의 화해법

장보윤 / 한여름 밤의 꿈

앱+옵 자화상

김서연, 최서영, 안수빈, 김민규, 이정우, 최도현, 석태연, 양근호, 남은지, 박원빈

정밀함을 찍어 보여 주는 오목판화

권호태, 박미르, 이국, 장우석, 김중현, 나현, 김보겸 / 수원고등학교

Performance

전승현, 황재섭, 최한결, 김준범, 이재승, 송낙현 / 수원고등학교

이윤호, 박성현, 김승태, 이요찬 / 율천고등학교

학생 단체 / 수원외국어고등학교

벽화 끝판왕

홍보연 외 3인 / S외고 벽화 부분도 / 학교 벽면에 아크릴 채색 후 바니쉬 마감

이다은 외 5명 / 해움 미술관 주최 지역사회 벽화 봉사활동으로 거리의 환경을
바꾼 사례 (좌) 작업 전 (우) 작업 후

송조인 외 5인 / 벚꽃 정자, 달빛 그네

오민규 외 3인 / 이순신

권채영 외 5인 / 오드리 햅번

최정후 외 5인 / 한복 여인

스쿨 옥션 인포그래픽 학생 작품

백주은 외 4명 / 폴 세잔 조

김하은 외 3명 / 천경자 조

김기윤 외 5명 / 제프쿤스 조

김유진 외 3명 / 클림트 조

원정연 외 3명 / 데미안 허스트 조

김희연 외 4명 / 이중섭 조

이재원 외 3명 / 앤디 워홀 조

문서현 외 3명 / 폴 고갱 조

조은비 외 3명 / 구스타프 클림트 조

김유화 외 3명 / 마크 로스코 조

김해민 외 3명 / 장 미셸 바스키아 조

박예진 외 3명 / 루시안 프로이트 조

최소희 외 3명 / 레오나르도 다빈치 조

이다은 외 4명 / 김환기 조

바로 만들어 바로 써먹는 **미술 레시피**

2021. 5. 10. 1판 1쇄 발행
2023. 2. 15. 개정증보 1판 1쇄 발행

지은이 | 김보연, 박정인, 안우재, 안현이, 정유진, 최찬경, 한다운, 한정숙, 홍철
펴낸이 | 이종춘
펴낸곳 | [BM] (주)도서출판 **성안당**
주소 | 04032 서울시 마포구 양화로 127 첨단빌딩 3층(출판기획 R&D 센터)
 10881 경기도 파주시 문발로 112 파주 출판 문화도시(제작 및 물류)
전화 | 02) 3142-0036
 031) 950-6300
팩스 | 031) 955-0510
등록 | 1973. 2. 1. 제406-2005-000046호
출판사 홈페이지 | **www.cyber.co.kr**
ISBN | 978-89-315-5935-4 (13600)
정가 | 19,800원

이 책을 만든 사람들

책임 | 최옥현
진행 | 오영미
교정·교열 | 오영미
본문·표지 디자인 | 오지성, 임흥순
홍보 | 김계항, 유미나, 이준영, 정단비
국제부 | 이선민, 조혜란
마케팅 | 구본철, 차정욱, 오영일, 나진호, 강호묵
마케팅 지원 | 장상범
제작 | 김유석

■ 도서 A/S 안내

성안당에서 발행하는 모든 도서는 저자와 출판사, 그리고 독자가 함께 만들어 나갑니다.
좋은 책을 펴내기 위해 많은 노력을 기울이고 있습니다. 혹시라도 내용상의 오류나 오탈자 등이 발견되면 **"좋은 책은 나라의 보배"**로서 우리 모두가 함께 만들어 간다는 마음으로 연락주시기 바랍니다. 수정 보완하여 더 나은 책이 되도록 최선을 다하겠습니다.
성안당은 늘 독자 여러분들의 소중한 의견을 기다리고 있습니다. 좋은 의견을 보내주시는 분께는 성안당 쇼핑몰의 포인트(3,000포인트)를 적립해 드립니다.

잘못 만들어진 책이나 부록 등이 파손된 경우에는 교환해 드립니다.